U0021889

漫畫阿Q正傳【百年紀念版】

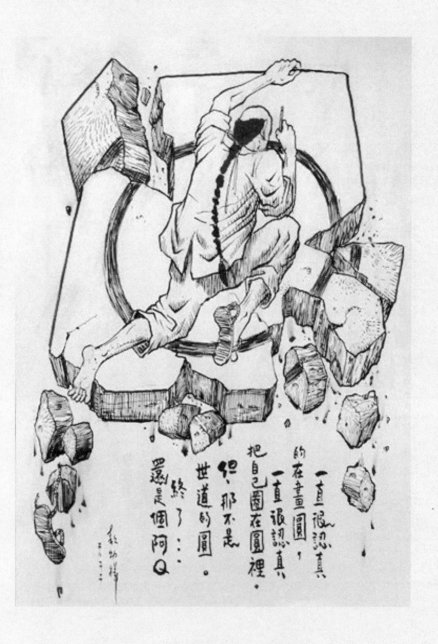

一直很認真
的在畫圓，
一直很認真
把自己圈在圓裡。
但，那不是
世道的圓。
終了⋯⋯
還是個阿Q

爲了忘卻的記念——致：魯迅先生

記憶何其遙遠，追溯青春年代的愚痴與任性，毋寧就是從突然到必然的過程；直到今時歲華晚秋，不得不承認委實是突然的蒼茫。

記憶何其迷魅，蓄意索求有時似真如幻，猶若人生一回。生命在最初都難以預料最後竟然是悲歡離合、陰晴圓缺，文學或許最深切的表白，那麼如果記憶回返的是手繪的圖象呢？

是夢嗎？報社退休多年，早自組視覺設計公司的資深美術編輯：王玉靜。告知整理紙本資料時，意外尋到魯迅小說〈阿Q正傳〉五十四頁手稿，並非魯迅文字真跡，否則必定是舉世驚豔的美事，而是漫畫改編手稿，畫者是你。她要明珠還君，是我畫的？早就忘記了……。

八十年代初期，雖說人在報社、雜誌任職，自由主義之我竟然不懂的以本名在方興未艾的「黨外」政論雜誌發表評論作品，不是文字而是漫畫。

喜愛散文寫作則交予報紙副刊，題材亦從昔時風花雪月隨著逐漸鬆綁的民

主、社會蛻變，風格趨向寫實，主因實是來自魯迅。

禁書的求學年代，潛讀魯迅、沈從文，前者義憤正氣，後者婉約雅緻，相異對比卻啓蒙我在後往文學的交匯與變易。漫畫竟然是因參與黨外運動，導致某段艱難的失業，不得不然的謀生必須，以中國歷史小說改編成彼稱的「連環圖畫」在報紙副刊連載，日以繼夜奮力。

〈阿Q正傳〉改編漫畫，很自然的是由衷、虔誠地向魯迅先生致敬之作。拜讀過中國豐子愷以日本浮世繪方式，插畫先生的〈阿Q正傳〉，我不揣淺薄的用連環圖畫追隨；；還未解嚴的八十年代初，這五十四頁手稿難以在臺灣面世，它像漂泊的信鴿，發表在美國、星馬的華文副刊，早就遺忘這件事，竟然信鴿回家了。

我尊敬的引用魯迅先生名作：〈爲了忘卻的記念〉，感謝百年後這位文學人格者容許後輩忠實讀者之我，有幸以圖象深切的致敬。

2

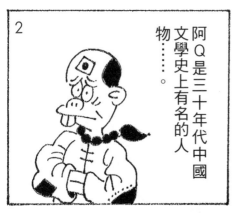

阿Q是三十年代中國文學史上有名的人物……。

3

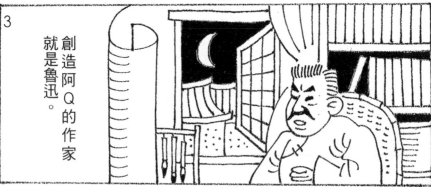

創造阿Q的作家就是魯迅。

5

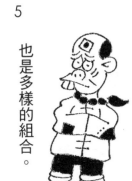

阿Q是魯迅筆下一個中國人的抽樣，

也是多樣的組合。

4

他是一位極有人道主義精神的作家。

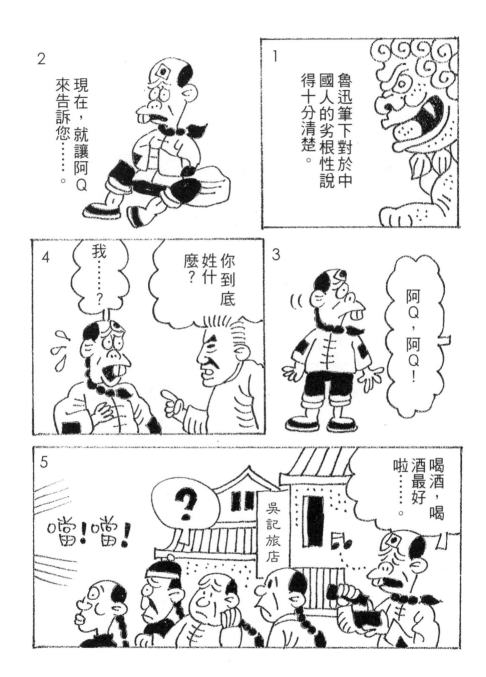

漫畫阿Q正傳

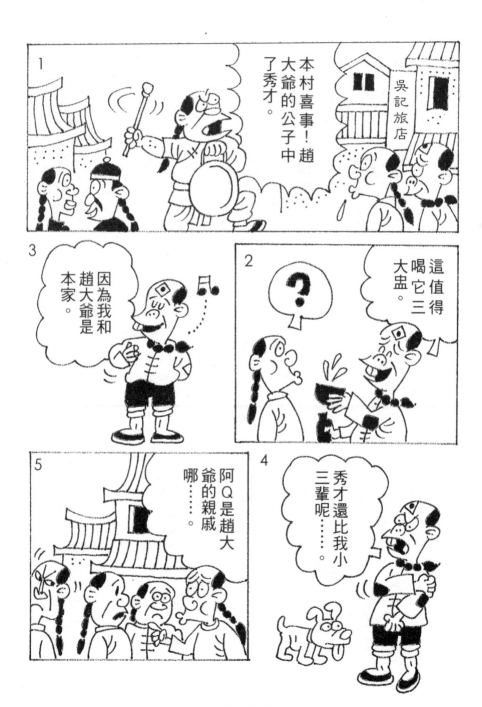

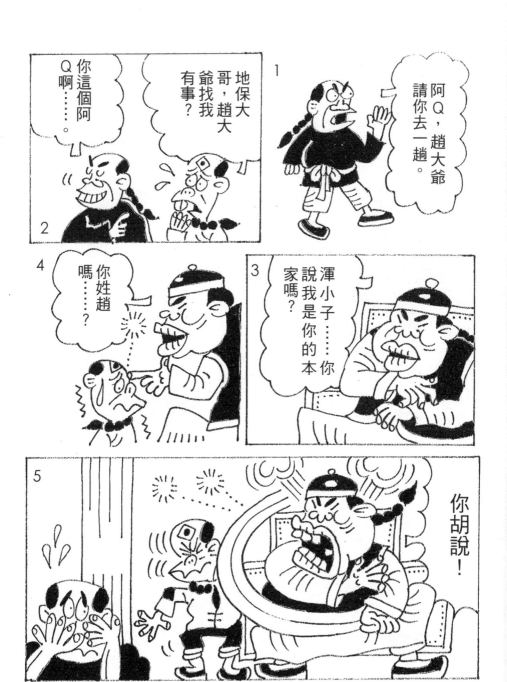

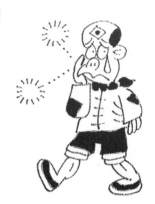

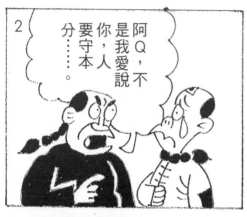

1

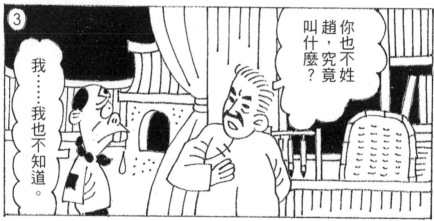

2 阿Q，不是我愛說你，人要守本分……。

3 我……我也不知道。

你也不姓趙，究竟叫什麼？

4 這是我住的村子……。

朱庄

5 晚上就睡在土谷祠裡。

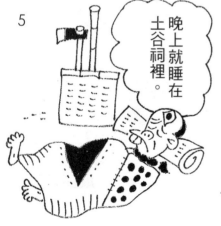

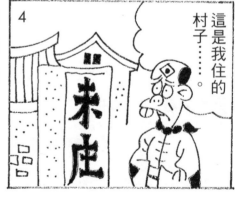

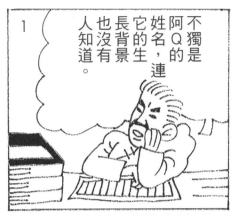

2
那你還寫什麼小說？

1
不獨是阿Q的姓名，連它的生長背景也沒有人知道。

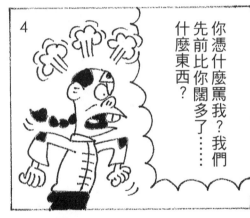

4
你憑什麼罵我？我們先前比你闊多了……什麼東西？

3
阿Q是個沒用的雜碎……。

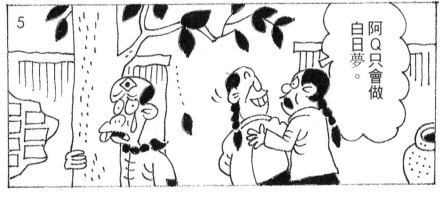

5
阿Q只會做白日夢。

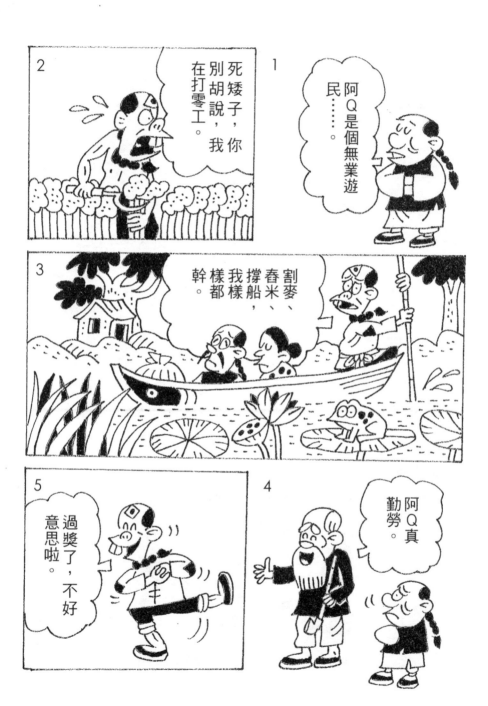

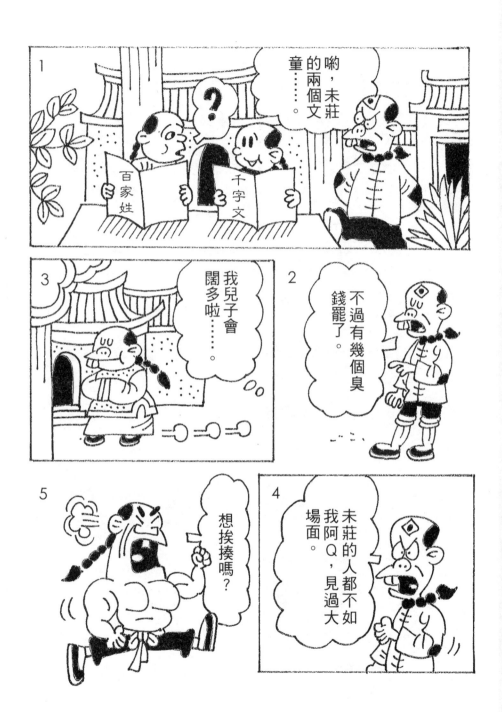

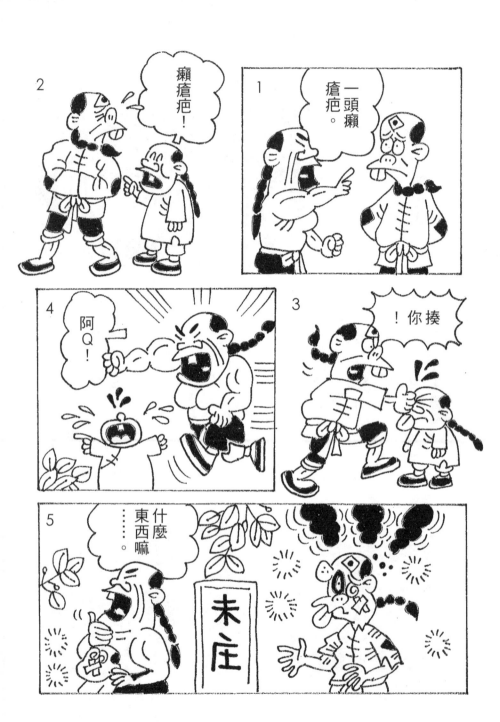

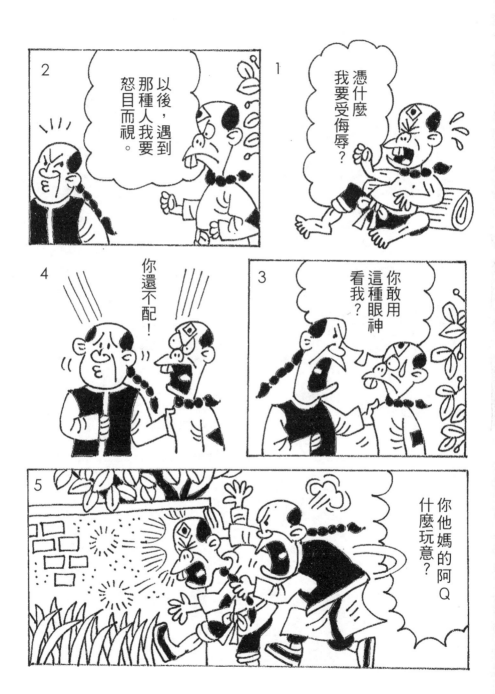

漫畫阿Q正傳

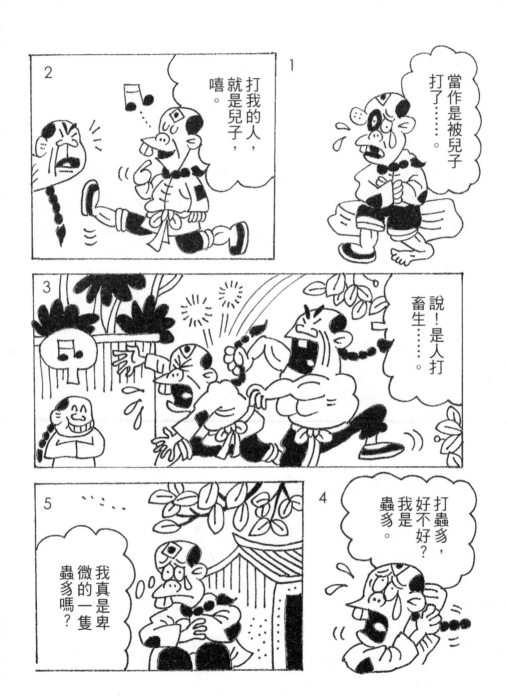

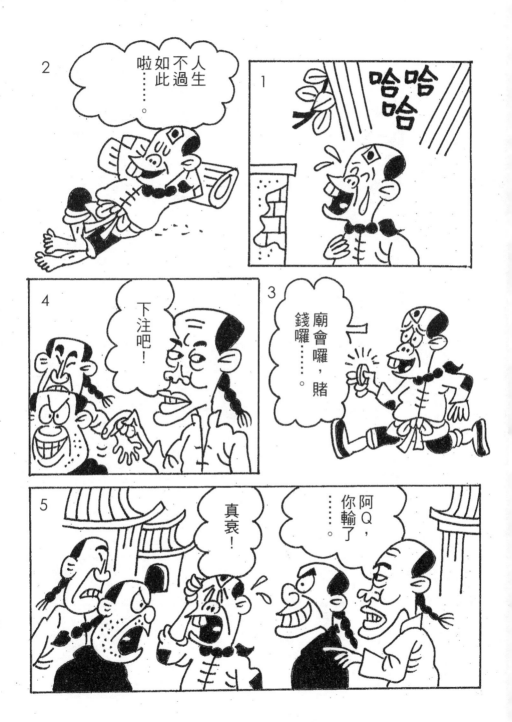

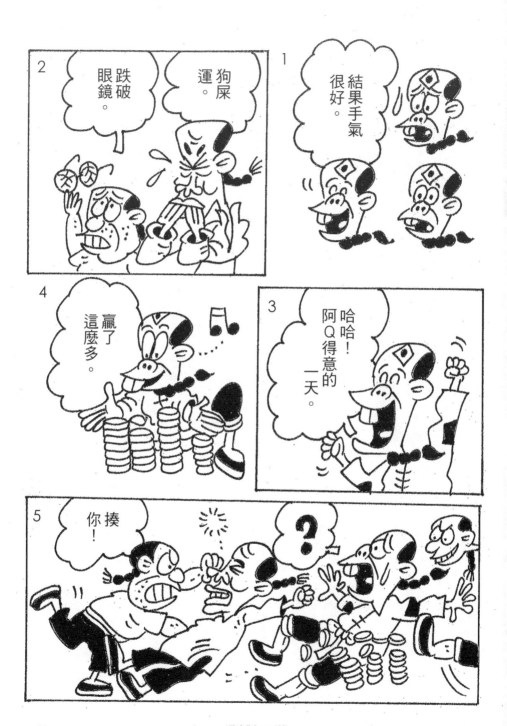

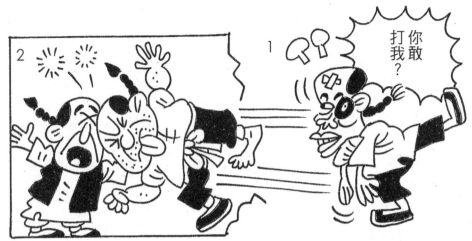

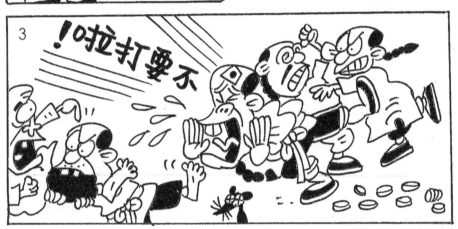

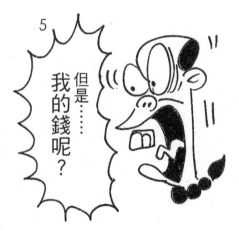

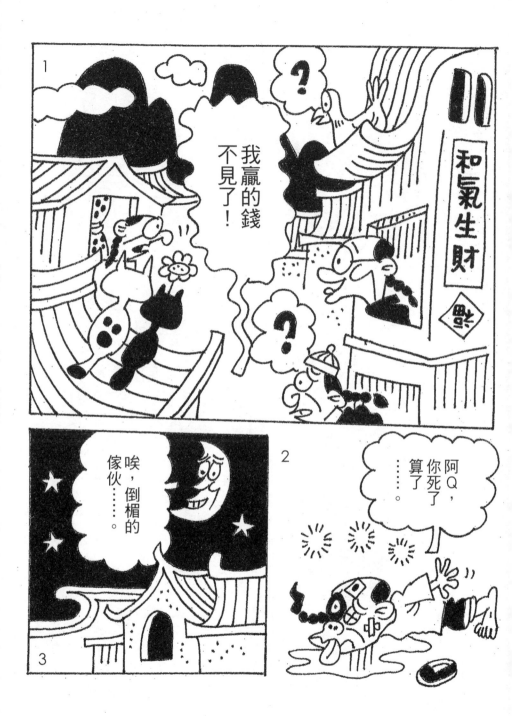

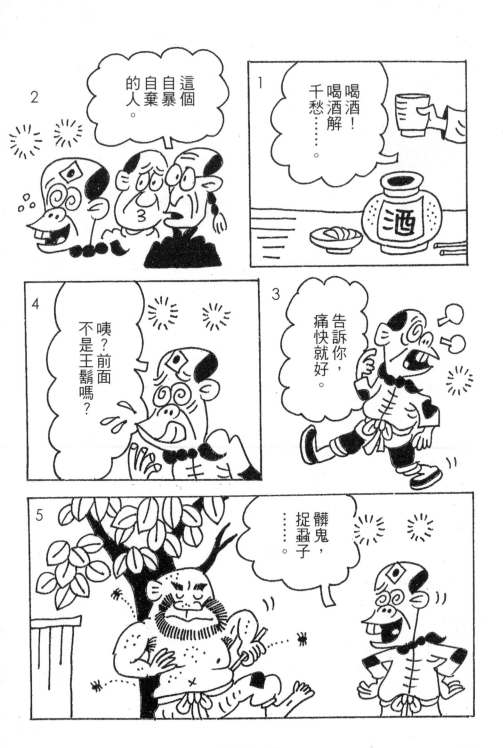

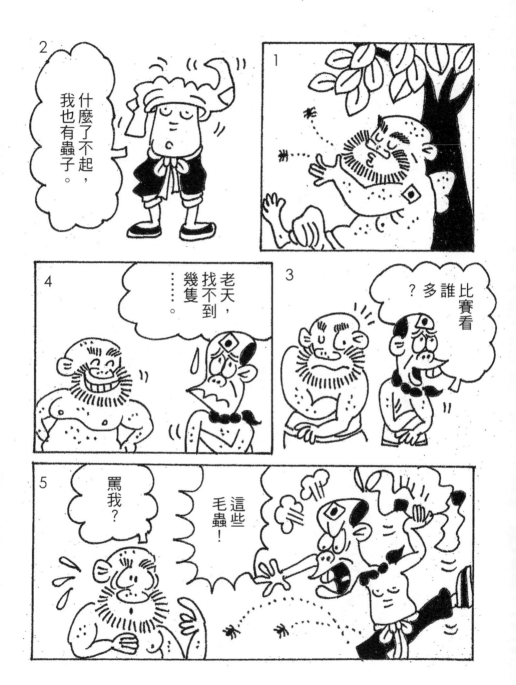

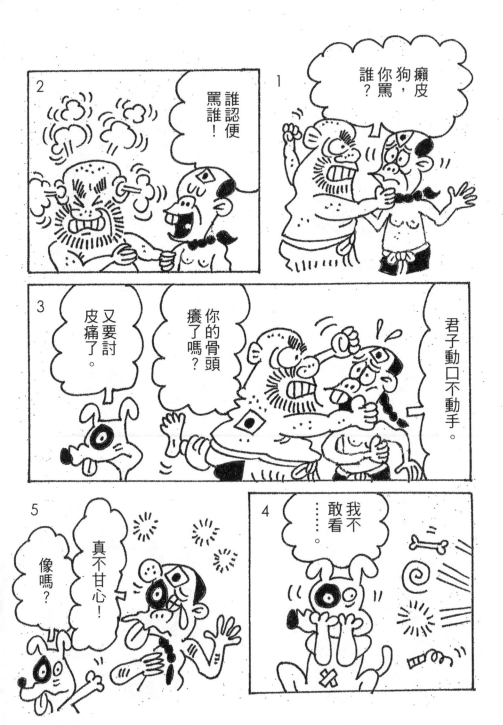

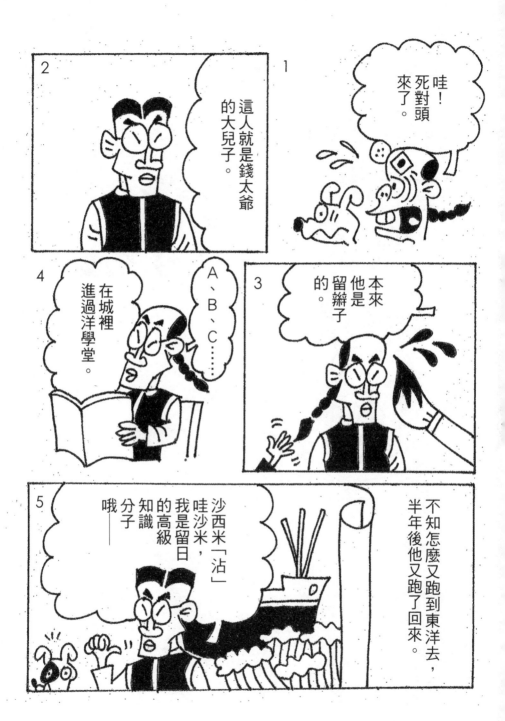

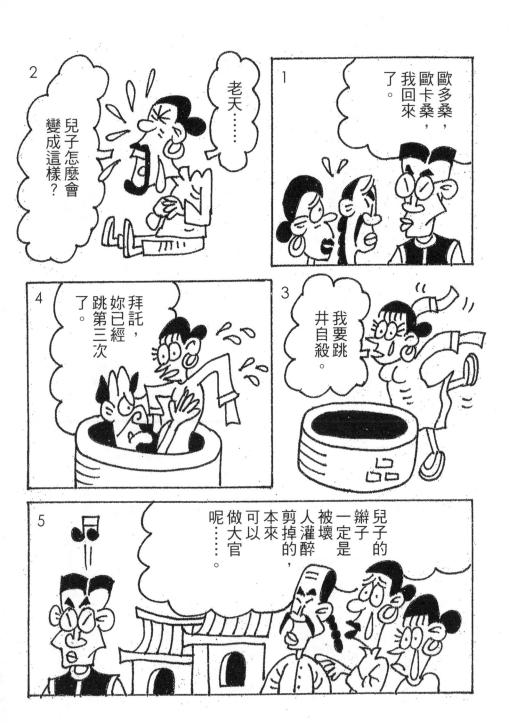

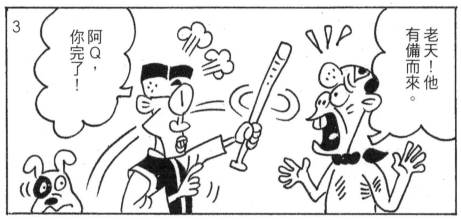

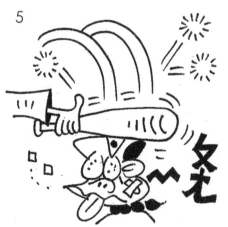

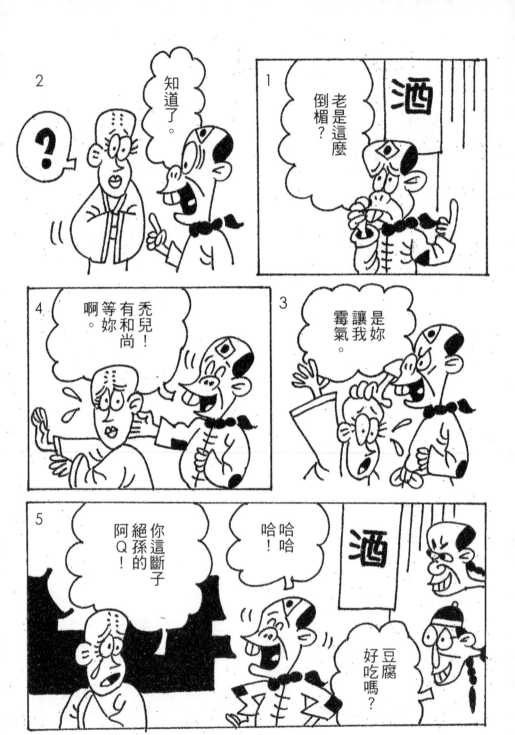

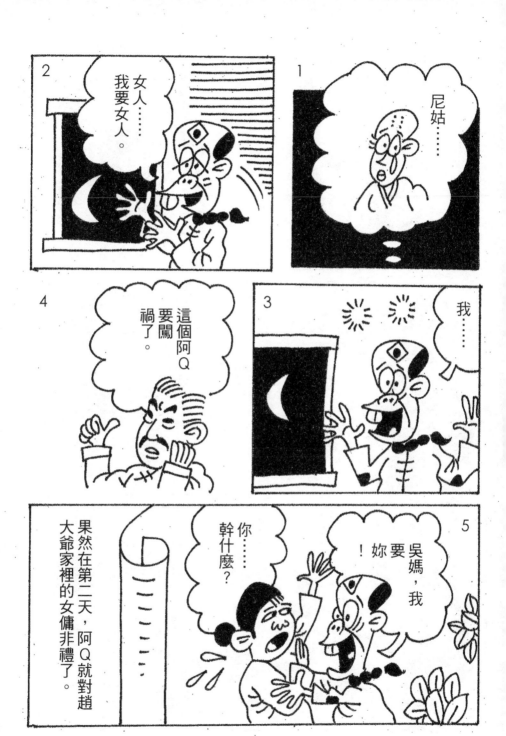

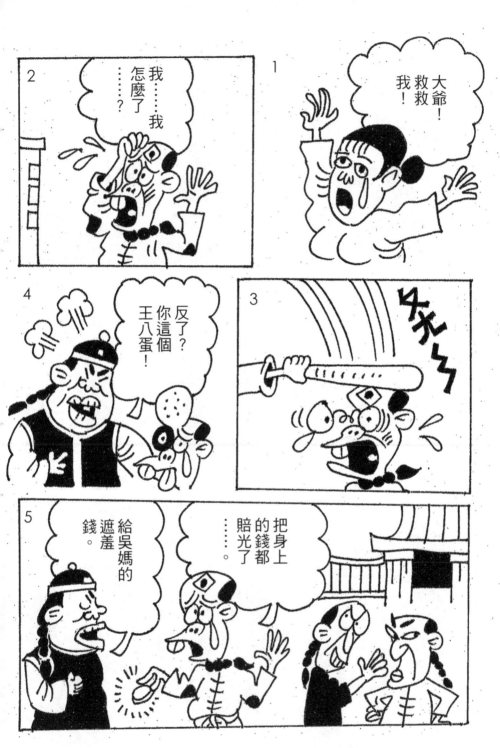

2

賒些酒
喝好嗎？

免談。

3

有沒有
工讓我
做？

滾開！

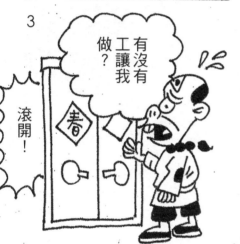

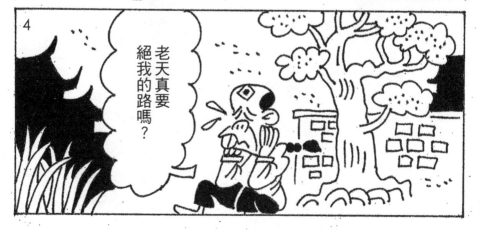

1

變成
大臭人？

4

老天真要
絕我的路嗎？

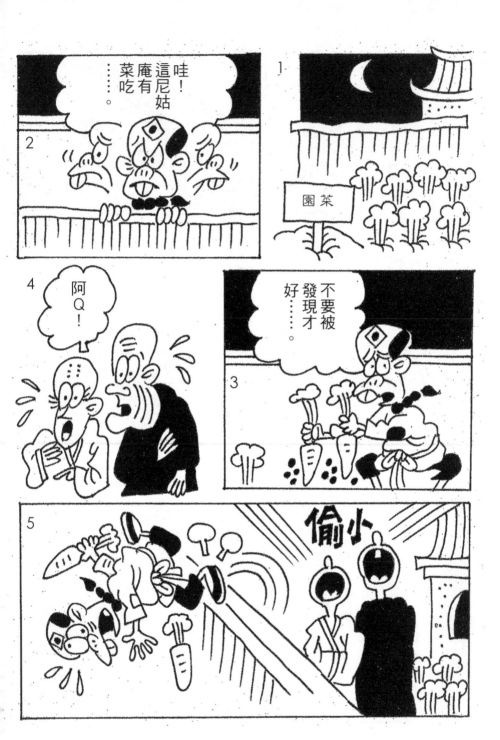

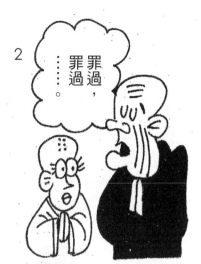

2

罪過，
罪過
⋯⋯。

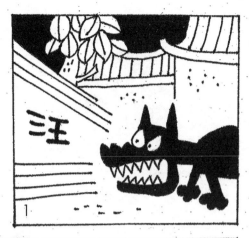

1 汪

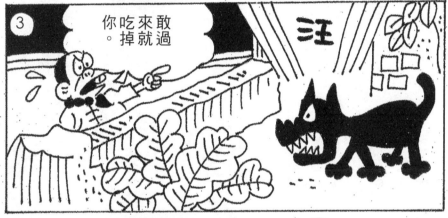

3 你吃來敢
。掉就過

汪

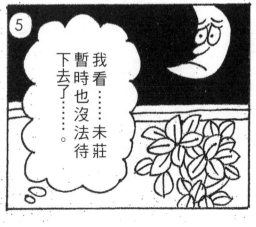

5 我看⋯⋯未莊
暫時也沒法待
下去了⋯⋯。

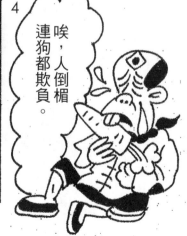

4

唉，人倒楣
連狗都欺負。

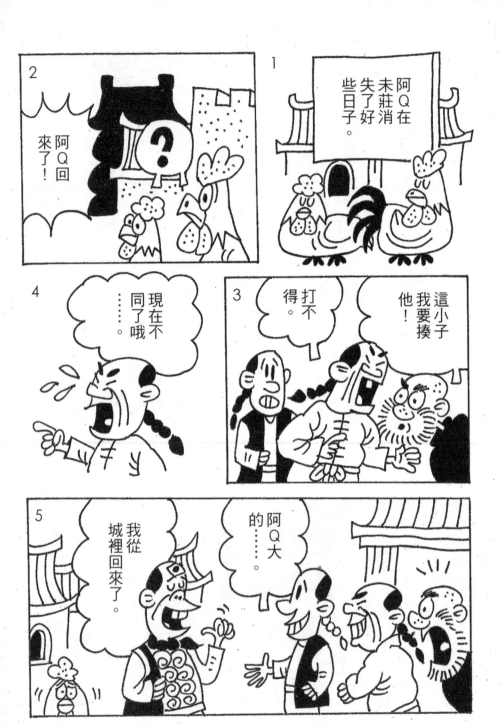

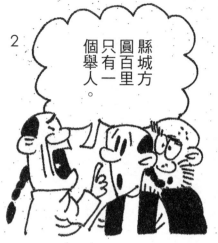

2
縣城方圓百里只有一個舉人。

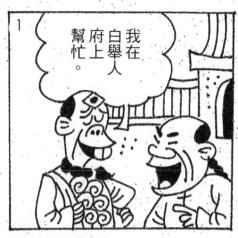

1
我在白舉人府上幫忙。

3
吹牛！
怎麼這麼快就回來了？
老子不高興做，就回來了。

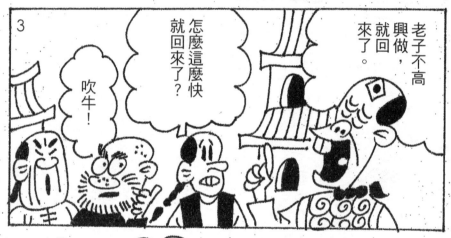

5
土包子！
麻醬拌麵的怎麼摸？
怎麼摸？

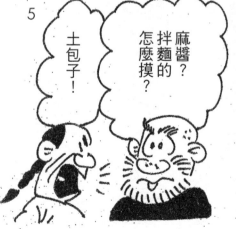

4
我們玩三十二張竹牌，城裡人摸麻將。

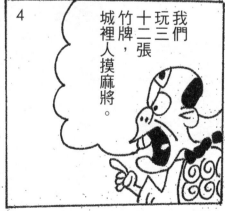

37　　　　　　　漫畫阿Q正傳

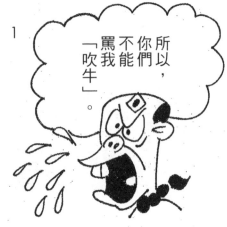

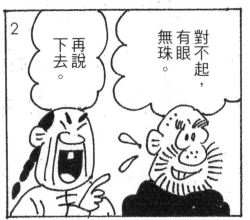

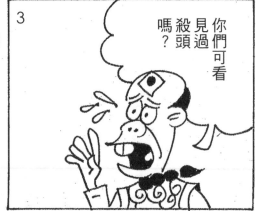

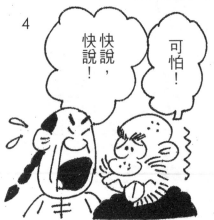

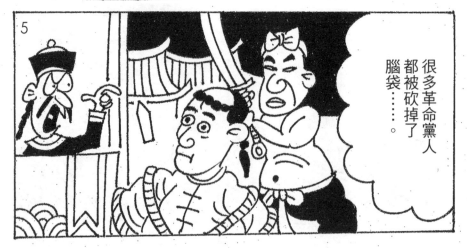

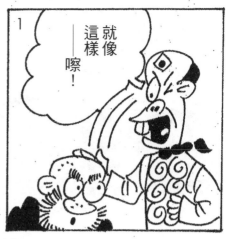

就像
這樣
──嚓！

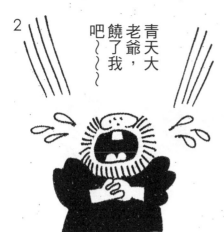

青天大
老爺，
饒了我
吧～～～

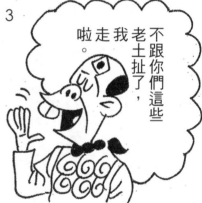

不跟你們這些
老土扯了，
我
走
啦。

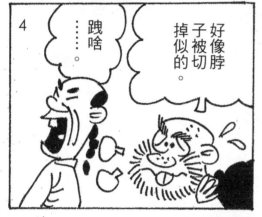

好
像
脖
子
被
切
掉
似
的。

……。
跺啥

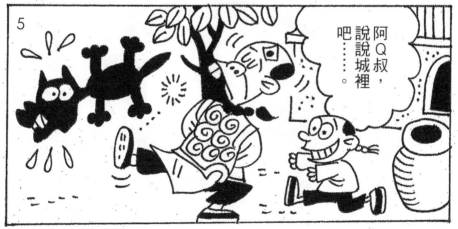

阿Q叔，
說說城裡
吧……。

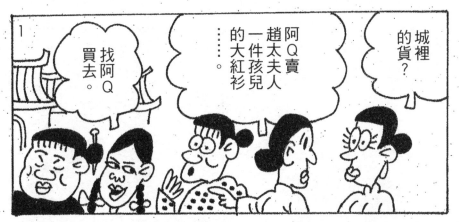

1

找阿Q買去。

阿Q賣趙太夫人一件孩兒的大紅衫……。

城裡的貨？

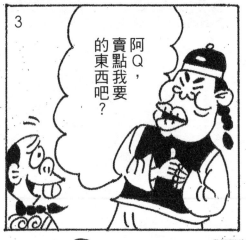

3

阿Q，賣點我要的東西吧？

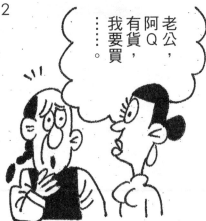

2

老公，阿Q有貨，我要買……。

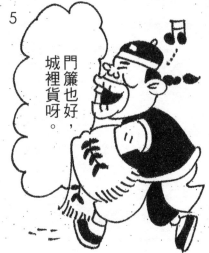

5

門簾也好，城裡貨呀。

4

都賣完啦，只剩下一張門簾。

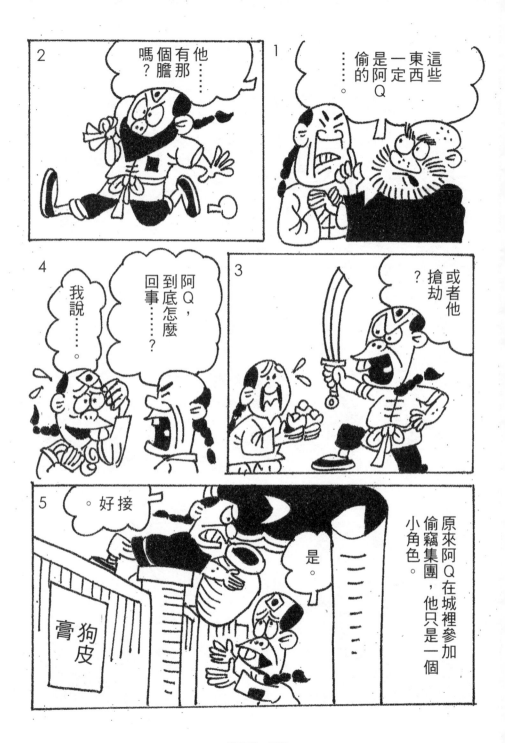

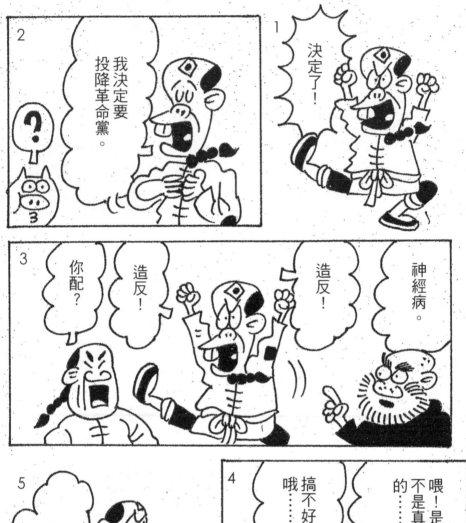

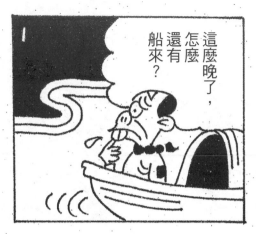

這麼晚了，怎麼還有船來？

2

來的竟是城裡的舉人老爺……。

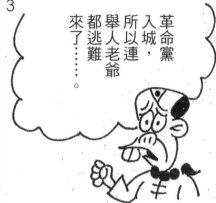

3

革命黨入城，所以連舉人老爺都逃難來了……。

4

革命？革皇帝老子的命？很好！

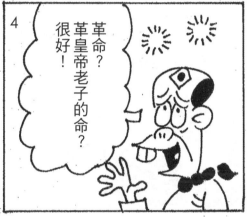

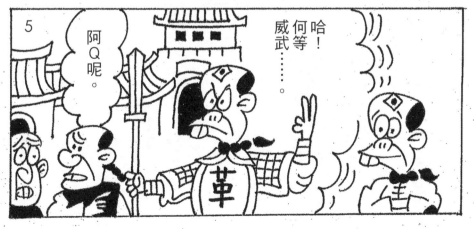

5

阿Q呢。

哈！何等威武……。

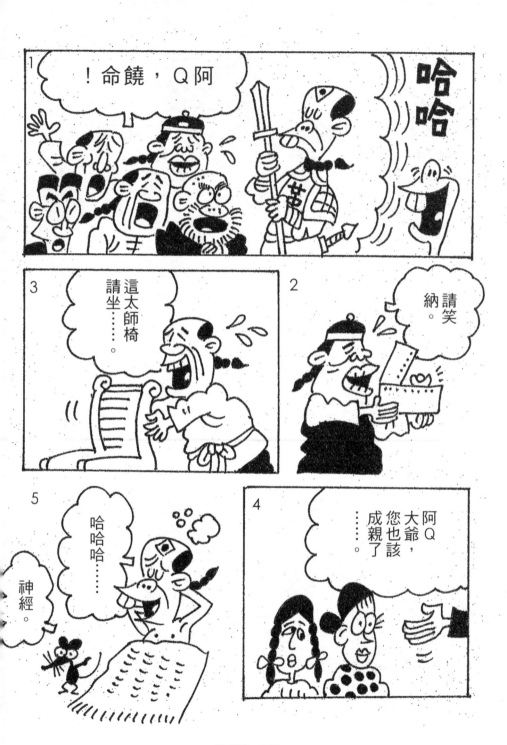

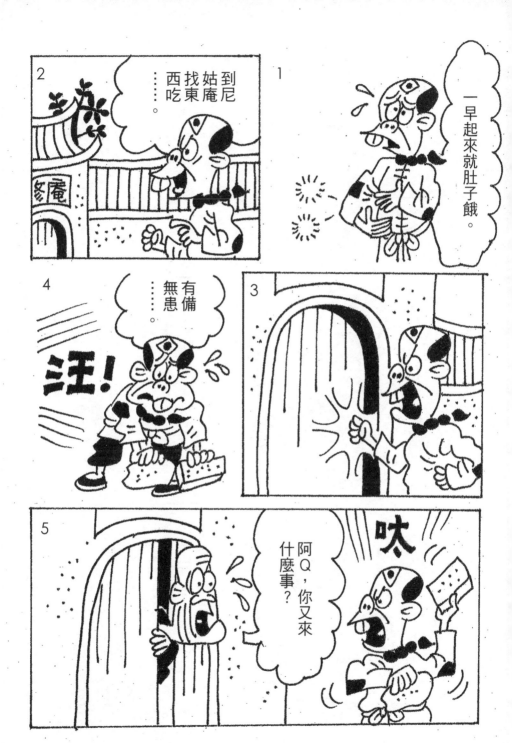

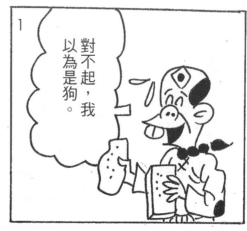

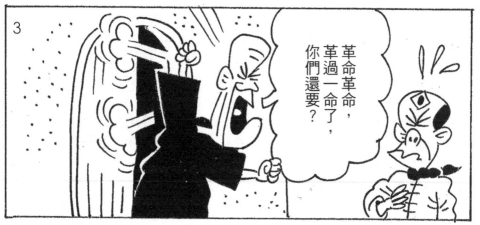

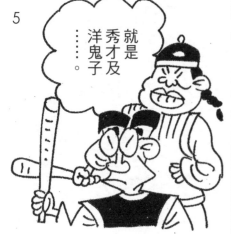

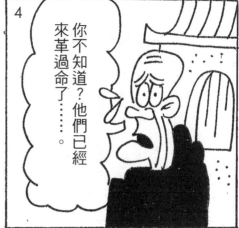

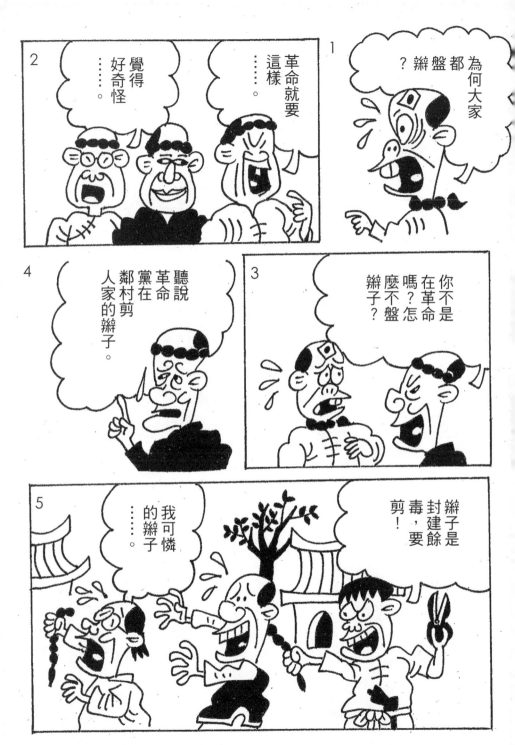

47　　　　　漫畫阿Q正傳

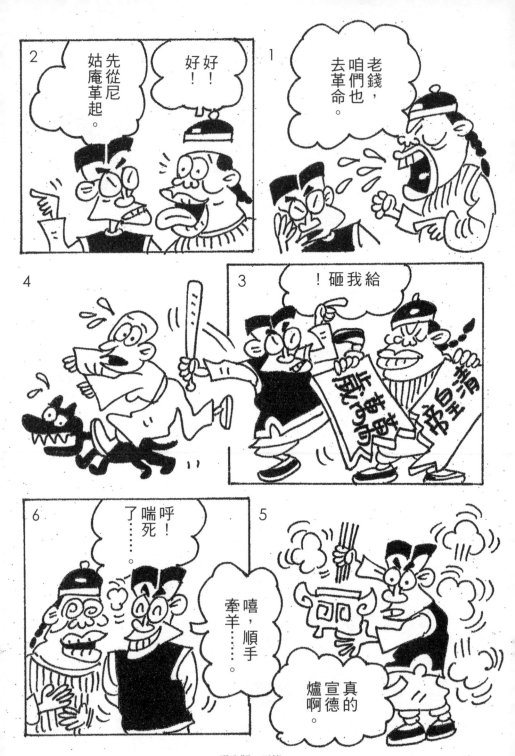

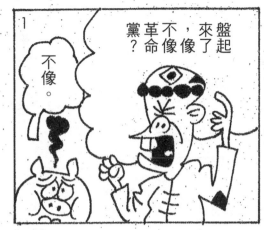

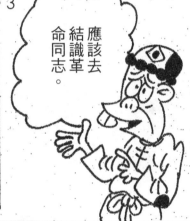

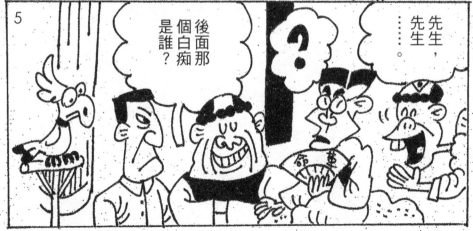

漫畫阿Q正傳

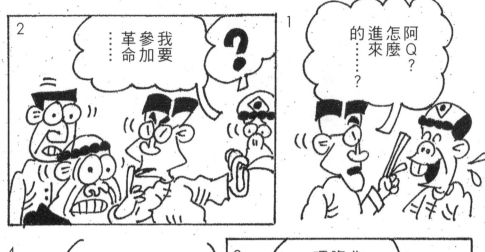

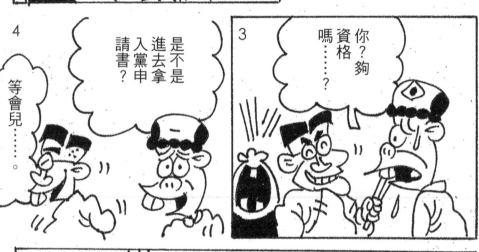

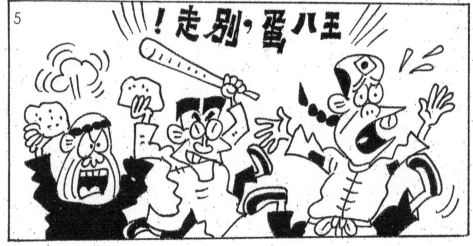

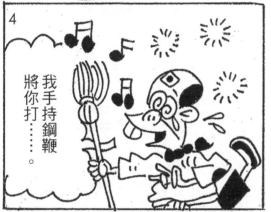

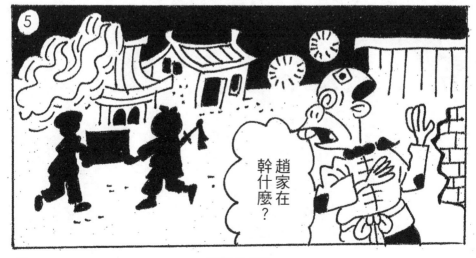

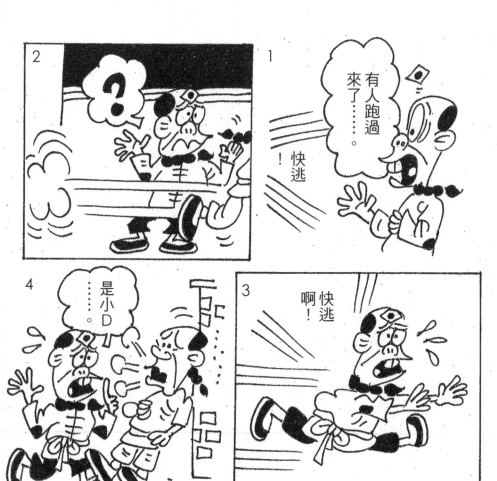

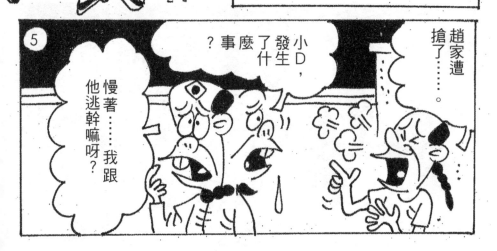

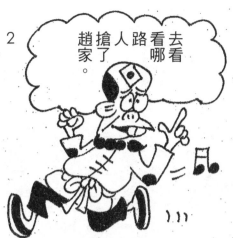

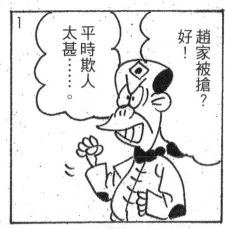

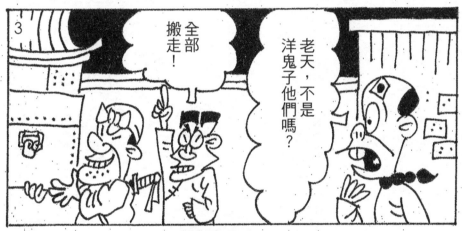

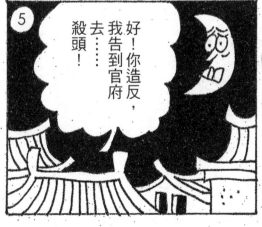

漫畫阿Q正傳

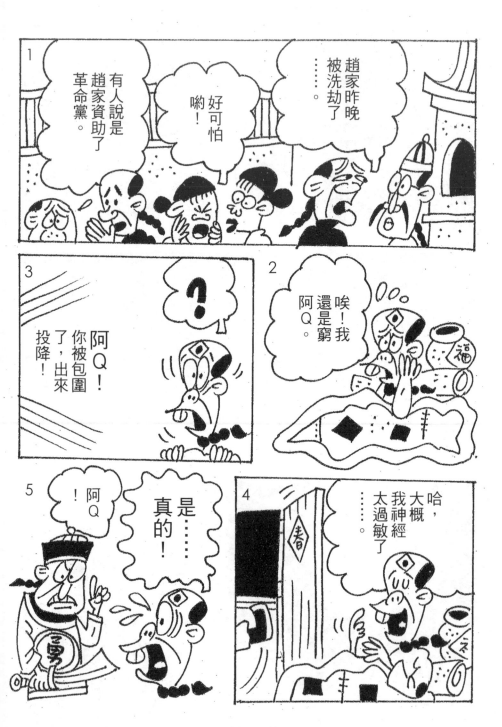

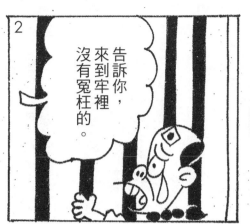

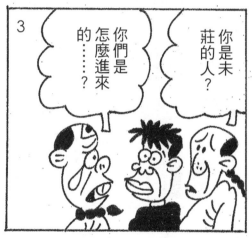

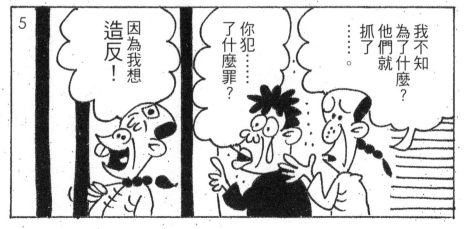

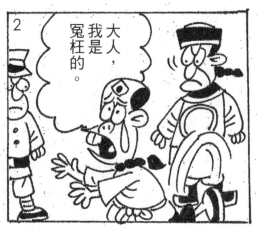

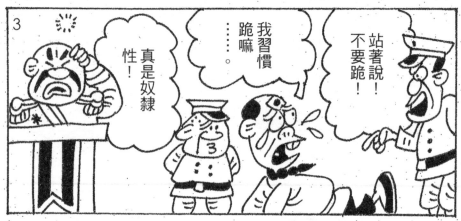

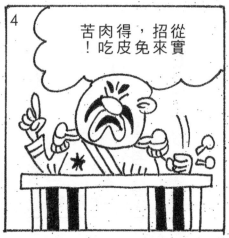

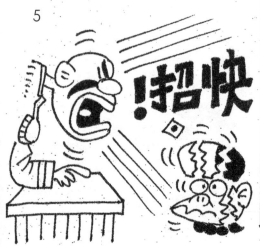

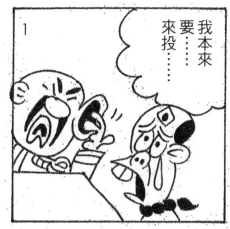

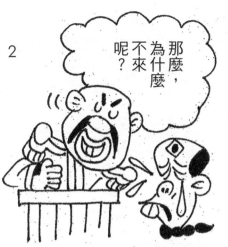

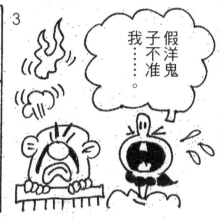

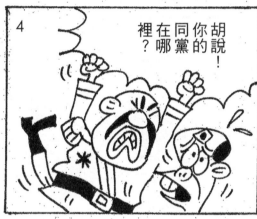

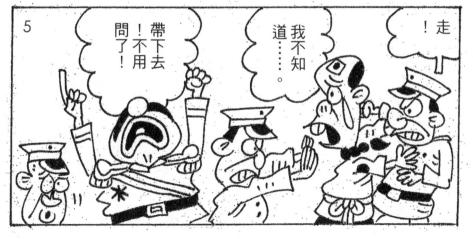

漫畫阿Q正傳

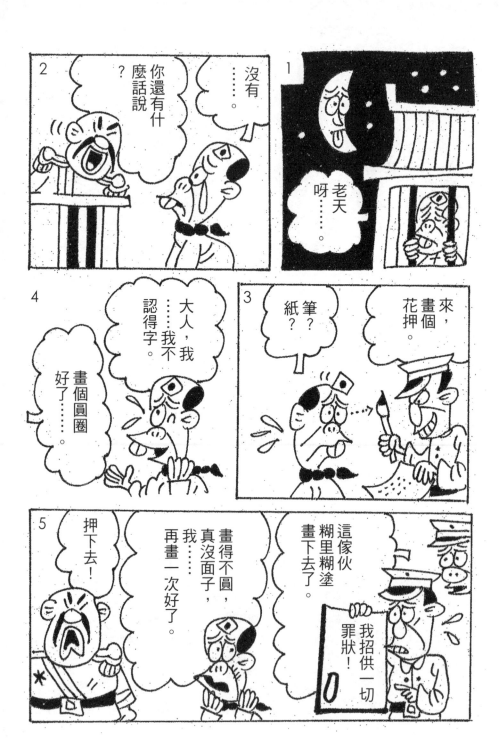

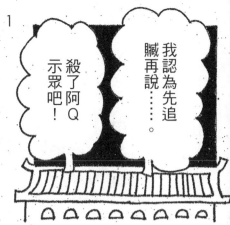

2

狗屁！

舉人？

我是舉人老爺，聽我的。

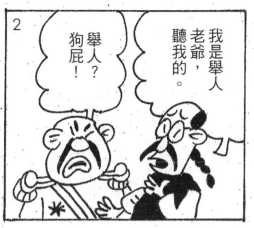

1

殺了阿Q示眾吧！

我認為先追贓再說……。

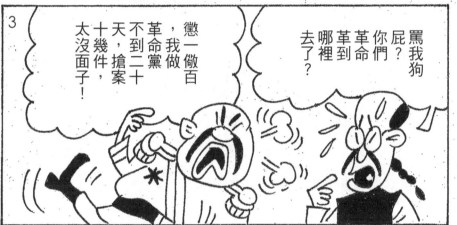

3

太沒面子！

十幾件，

不到二十天，搶案

革命黨不做，

懲一做百我

去了？

哪裡

革命革命你們？

罵我狗屁

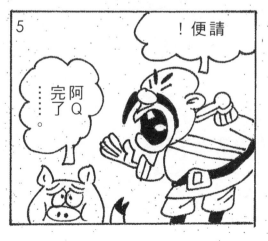

5

阿Q完了……。

請便！

4

我不管了！

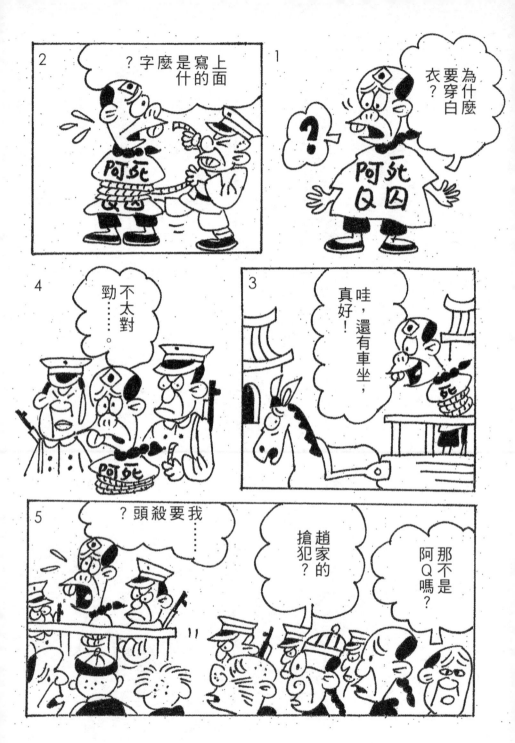

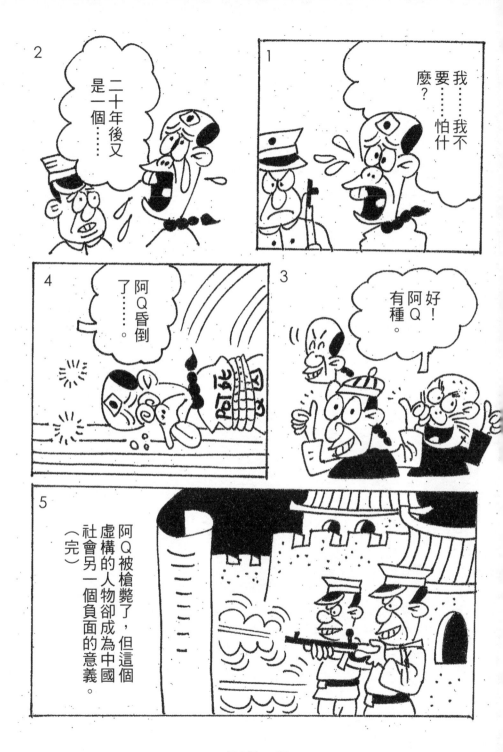

文學的漫畫，漫畫的文學──林文義漫畫作品印象

瘂弦

「中國漫畫史」的作者李闡先生把中國漫畫的起源上溯自漢代的「石刻畫」、唐代的「道釋」、宋代的「鬼畫」、元代的「四君子畫」、清代的「石印畫報」等。這自然是一種比較廣義的探源。

不過一般來說，「漫畫」這種繪畫形式，從五四新文學運動時期自日本移植我國以來，則只有一甲子的歲月。

在這六十多年的時間裡，中國漫畫並沒有和別的現代美術類型一樣得到充分的發展。其中最大的原因應該是專業漫畫家太少，再加上政治宣傳的利用和娛樂取向的誤導，使得中國漫畫藝術生命受到很大的斷傷；因而，至今能數得出來的早期漫畫家，也不過是豐子愷、張樂平等寥寥數人。

豐子愷以中國毛筆為表現工具，創作出帶有抒情意味的「子愷漫畫」，曾經風靡一時；但豐氏作品作為漫畫的典型性仍嫌不足，何況他並不是專業的漫畫工

作者，他所致力的研究範圍遍及文學寫作者與音樂理論的譯述，對於漫畫自然難以專精致志甚至創造多樣風格了。而與豐子愷同時代的畫家，則大都把漫畫當作自己繪畫事業的副產品，偶一為之而已，就更談不上在漫畫世界裡經心措意、卓然成家了。

四十年代晚期，張樂平的「三毛流浪記」受到畫界重視，擁有廣大的讀者群。張作線條簡潔，意趣生動，是漫畫的上品，只是在作品的背後總隱含一種政治性的意識形態，傷害了漫畫應有的藝術性與獨立性，頗為可惜。

一九四九年後在大陸崛起的華君武，他的漫畫筆墨老辣，興味淋漓，風格十分獨特，可以說是一位奇才，但是生活環境的箝制，政治因素的干擾，使他的作品一直無法作更高層次的發展，誠屬遺憾。

至於在臺灣這三十多年來的情形，除了牛哥等少數幾位漫畫家在報刊上有固定的園地經常發表畫作外，大多數漫畫作者徘徊於藝術與娛樂之間無所適從，一任日本大批湧來、風格卑下的東洋連環圖橫衝直闖，遍地流瀉，作踐我們的畫壇，汙染我們的讀者，說來委實令人痛心。

所幸近年來出現了一些二三年輕漫畫家，他們觀念新銳，意氣風發，有勇氣打破

現狀，另創新局，不但慢慢收復了爲日本連環圖占據已久的漫畫疆土，並且逐漸形成另一種文化氣候。陳朝寶、蔡志忠、敖幼祥、魚夫和本書作者林文義，是這新文化氣候的主力人物。

擅長寫散文的林文義原是一位頗有成就的作家，但對於漫畫，他倒是以專業的態度來從事的。他在漫畫上下的工夫，不亞於文學。由於林文義的畫作多半在我主編的報刊長期連載，使我對他的漫畫有更多的認識，更深的體會，而我對於這一段文學因緣，也頗爲珍惜。

我認爲林文義的漫畫，具有以下幾個特色：

一、純粹的精神。林文義於漫畫藝術有其絕對性的認知，向不受藝術以外因素（如政治、宣傳、商業）的影響。漫畫就是漫畫，漫畫只應在漫畫藝術的純粹定義下去發揮；透過作者獨立的思想感情，從漫畫藝術根本上建構起一個唯美的世界。

二、文學的意趣。文學、繪畫雙管齊下的林文義在創作形式上有他美學上的互補、整合。他的漫畫，不管是在主題上、筆趣上，都散發一股醇厚的文學情調和氣氛，是文學的漫畫，也是漫畫的文學。這種把漫畫與文學相融合的觀念，他

的漫畫一如舞臺上的短劇，散文中的警句，小說中的「極短篇」，流露出特有的

魅力和象徵意味。

三、嘲諷的投射。嘲諷是漫畫的特色，凡漫畫總離不開嘲諷，但很多漫畫作品每每流於滑稽（不是幽默）、粗鄙、戲謔、尖刻甚至殘忍。林文義漫畫則著重雋永的趣味和悅人的效果，其中有嘲人，也有自嘲，笑影的背後隱藏著淚痕，逗人發噱，也引人沉思。如果有鬧劇式的漫畫和喜劇式的漫畫，林文義無疑是屬於後者。這種人性的強調和特殊的投射方式，是我們欣賞林文義作品不可忽略的。

四、批判的態度。林文義漫畫的要旨不在圖像的遊戲，不在機智的賣弄，而是在喜悅和歡樂沉澱後的批判。他的漫畫作品乍看起來天馬行空，狂馳不羈，但仔細考察，總會有一種強烈的現實聯想，或以此喻彼，或藉古諷今，作者念念不忘的便是對現今社會不公、不平的抗議與抨擊。林文義不是置身事外的旁觀者，而是入乎其內的參與者。林文義作品在溫婉的背後那股強烈的暗示，足以激發讀者的批評意識，而與作品提出的諍諫產生共鳴。

與林文義其他已出版的漫畫作品比較，本書的規模不大，可以說是一本輕盈的小品集。單就本書來說，自然不能全部顯示我所列舉的四點特色，欲窺作者風

格的全豹，必須廣讀他所有的作品，方可得到完整的印象。林文義是多產的漫畫家，要想了解他的藝術，一、二本漫畫集是不夠的。而我的這篇蕪文，除了紀念我與他的友誼，這段文學之緣，或可作為讀者進入林文義漫畫世界的小引吧！

阿Q正傳

第一章 序

　我要給阿Q做正傳，已經不止一兩年了。但一面要做，一面又往回想，這足見我不是一個「立言」的人，因為從來不朽之筆，須傳不朽之人，於是人以文傳，文以人傳——究竟誰靠誰傳，漸漸的不甚了然起來，而終於歸接到傳阿Q，彷彿思想裡有鬼似的。

　然而要做這一篇速朽的文章，才下筆，便感到萬分的困難了。第一是文章的名目。孔子曰，「名不正則言不順」。這原是應該極注意的。傳的名目很繁多：列傳，自傳，內傳，外傳，別傳，家傳，小傳⋯⋯，而可惜都不合。「列傳」麼，這一篇並非和許多闊人排在「正史」裡；「自傳」麼，我又並非就是阿Q。說是「外傳」，「內傳」在那裡呢？倘用「內傳」，阿Q又絕不是神仙。「別傳」呢，阿Q實在未曾有大總統上諭宣付國史館立「本傳」——雖說英國正史上並無「博徒列傳」，而文豪迭更司也做過《博徒別傳》這一部書，但文豪則可，在我輩卻不可。其次是「家傳」，則我既不知與阿Q是否同宗，也未曾受他子孫的拜託；

或「小傳」，則阿Q又更無別的「大傳」了。總而言之，這一篇也便是「本傳」，但從我的文章著想，因為文體卑下，是「引車賣漿者流」所用的話，所以不敢僭稱，便從不入三教九流的小說家所謂「閑話休題言歸正傳」這一句套話裡，取出「正傳」兩個字來，作為名目，即使與古人所撰《書法正傳》的「正傳」字面上很相混，也顧不得了。

第二，立傳的通例，開首大抵該是「某，字某，某地人也」，而我並不知道阿Q姓什麼。有一回，他似乎是姓趙，但第二日便模糊了。那是趙太爺的兒子進了秀才的時候，鑼聲鏜鏜的報到村裡來，阿Q正喝了兩碗黃酒，便手舞足蹈的說，這於他也很光彩，因為他和趙太爺原來是本家，細細的排起來他還比秀才長三輩呢。其時幾個旁聽人倒也肅然的有些起敬了。那知道第二天，地保便叫阿Q到趙太爺家裡去；太爺一見，滿臉濺朱，喝道：

「阿Q，你這渾小子！你說我是你的本家麼？」

阿Q不開口。

趙太爺愈看愈生氣了，搶進幾步說：「你敢胡說！我怎麼會有你這樣的本家？你姓趙麼？」

阿Q不開口，想往後退了；趙太爺跳過去，給了他一個嘴巴。

「你怎麼會姓趙！——你哪裡配姓趙！」

阿Q並沒有抗辯他確鑿姓趙，只用手摸著左頰，和地保退出去了；外面又被地保訓斥了一番，謝了地保二百文酒錢。知道的人都說阿Q太荒唐，自己去招打；他大約未必姓趙，即使真姓趙，有趙太爺在這裡，也不該如此胡說的。此後便再沒有人提起他的氏族來，所以我終於不知道阿Q究竟什麼姓。

第三，我又不知道阿Q的名字是怎麼寫的。他活著的時候，人都叫他阿Quei，死了以後，便沒有一個人再叫阿Quei了，那裡還會有「著之竹帛」的事。若論「著之竹帛」，這篇文章要算第一次，所以先遇著了這第一個難關。我曾仔細想：阿Quei，阿桂還是阿貴呢？倘使他號月亭，或者在八月間做過生日，那一定是阿桂了；而他既沒有號——也許有號，只是沒有人知道他，——又未嘗散過生日徵文的帖子：寫作阿桂，是武斷的。又倘使他有一位老兄或令弟叫阿富，那一定是阿貴了；而他又只是一個人：寫作阿貴，也沒有佐證的。其餘音Quei的偏僻字樣，更加湊不上了。先前，我也曾問過趙太爺的兒子茂才先生，誰料博雅如此公，竟也茫然，但據結論說，是因為陳獨秀辦了《新青年》提倡洋

漫畫阿Q正傳　　72

字，所以國粹淪亡，無可查考了。我的最後的手段，只有託一個同鄉去查阿Q犯事的案卷，八個月之後才有回信，說案卷裡並無與阿Quei的聲音相近的人。我雖不知道是真沒有，還是沒有查，然而也再沒有別的方法了。生怕注音字母還未通行，只好用了「洋字」，照英國流行的拼法寫他為阿Quei，略作阿Q。這近於盲從《新青年》，自己也很抱歉，但茂才公尚且不知，我還有什麼好辦法呢。

第四，是阿Q的籍貫了。倘他姓趙，則據現在好稱郡望的老例，可以照《郡名百家姓》上的註解，說是「隴西天水人也」，但可惜這姓是不甚可靠的，因此籍貫也就有些決不定。他雖然多住未莊，然而也常常宿在別處，不能說是未莊人，即使說是「未莊人也」，也仍然有乖史法的。

我所聊以自慰的，是還有一個「阿」字非常正確，絕無附會假借的缺點，頗可以就正於通人。至於其餘，卻都非淺學所能穿鑿，只希望有「歷史癖與考據癖」的胡適之先生的門人們，將來或者能夠尋出許多新端緒來，但是我這《阿Q正傳》到那時卻又怕早經消滅了。

以上可以算是序。

第二章　優勝紀略

阿Q不獨是姓名籍貫有些渺茫，連他先前的「行狀」也渺茫。因為未莊的人們之於阿Q，只要他幫忙，只拿他玩笑，從來沒有留心他的「行狀」的。而阿Q自己也不說，獨有和別人口角的時候，間或瞪著眼睛道：

「我先前——比你闊得多啦！你算是什麼東西！」

阿Q沒有家，住在未莊的土谷祠裡；也沒有固定的職業，只給人家做短工，割麥便割麥，舂米便舂米，撐船便撐船。工作略長久時，他也或住在臨時主人的家裡，但一完就走了。所以，人們忙碌的時候，也還記起阿Q來，然而記起的是做工，並不是「行狀」；一閒空，連阿Q都早忘卻，更不必說「行狀」了。只是有一回，有一個老頭子頌揚說：「阿Q真能做！」這時阿Q赤著膊，懶洋洋的瘦伶仃的正在他面前，別人也摸不著這話是真心還是譏笑，然而阿Q很喜歡。

阿Q又很自尊，所有未莊的居民，全不在他眼神裡，甚而至於對於兩位「文童」也有以為不值一笑的神情。夫文童者，將來恐怕要變秀才者也；趙太爺錢

太爺大受居民的尊敬，除有錢之外，就因為都是文童的爹爹，而阿Q在精神上獨不表格外的崇奉，他想：我的兒子會闊得多啦！加以進了幾回城，阿Q自然更自負，然而他又很鄙薄城裡人，譬如用三尺三寸寬的木板做成的凳子，未莊人叫「長凳」，他也叫「長凳」，城裡人卻叫「條凳」，他想：這是錯的，可笑！油煎大頭魚，未莊都加上半寸長的蔥葉，城裡卻加上切細的蔥絲，他想：這也是錯的，可笑！然而未莊人真是不見世面的可笑的鄉下人呵，他們沒有見過城裡的煎魚！

阿Q「先前闊」，見識高，而且「真能做」，本來幾乎是一個「完人」了，但可惜他體質上還有一些缺點。最惱人的是在他頭皮上，頗有幾處不知於何時的癩瘡疤。這雖然也在他身上，而看阿Q的意思，倒也似乎以為不足貴的，因為他諱說「癩」以及一切近於「賴」的音，後來推而廣之，「光」也諱，「亮」也諱，再後來，連「燈」「燭」都諱了。一犯諱，不問有心與無心，阿Q便全疤通紅的發起怒來，估量了對手，口訥的他便罵，氣力小的他便打；然而不知怎麼一回事，總還是阿Q吃虧的時候多。於是他漸漸的變換了方針，大抵改為怒目而視了。

誰知道阿Q採用怒目主義之後，未莊的閒人們便愈喜歡玩笑他。一見面，他們便假作吃驚的說：

「嚶，亮起來了。」

阿Q照例的發了怒，他怒目而視了。

「原來有保險燈在這裡！」他們並不怕。

阿Q沒有法，只得另外想出報複的話來：

「你還不配……」這時候，又彷彿在他頭上的是一種高尚的光容的癩頭瘡，並非平常的癩頭瘡了；但上文說過，阿Q是有見識的，他立刻知道和「犯忌」有點抵觸，便不再往底下說。

閒人還不完，只撩他，於是終而至於打。阿Q在形式上打敗了，被人揪住黃辮子，在壁上碰了四五個響頭，閒人這才心滿意足的得勝的走了，阿Q站了一刻，心裡想，「我總算被兒子打了，現在的世界真不像樣……」於是也心滿意足的得勝的走了。

阿Q想在心裡的，後來每每說出口來，所以凡是和阿Q玩笑的人們，幾乎全知道他有這一種精神上的勝利法，此後每逢揪住他黃辮子的時候，人就先一著對他說：

「阿Q，這不是兒子打老子，是人打畜生。自己說：人打畜生！」

阿Q兩隻手都捏住了自己的辮根，歪著頭，說道：

「打蟲豸，好不好？我是蟲豸——還不放麼？」

但雖然是蟲豸，閒人也並不放，仍舊在就近什麼地方給他碰了五六個響頭，這才心滿意足的得勝的走了，他以為阿Q這回可遭了瘟。然而不到十秒鐘，阿Q也心滿意足的得勝的走了，他覺得他是第一個能夠自輕自賤的人，除了「自輕自賤」不算外，餘下的就是「第一個」。狀元不也是「第一個」麼？「你算是什麼東西」呢?!

阿Q以如是等等妙法剋服怨敵之後，便愉快的跑到酒店裡喝幾碗酒，又和別人調笑一通，口角一通，又得了勝，愉快的回到土谷祠，放倒頭睡著了。假使有錢，他便去押牌寶，一堆人蹲在地面上，阿Q即汗流滿面的夾在這中間，聲音他最響：

「青龍四百！」

「咳～～開～～啦！」椿家揭開盒子蓋，也是汗流滿面的唱。「天門啦～～角回啦～～！人和穿堂空在那裡啦～～！阿Q的銅錢拿過來～～！」

「穿堂一百——一百五十！」

　漫畫阿Q正傳

阿Q的錢便在這樣的歌吟之下，漸漸的輸入別個汗流滿面的人物的腰間。他終於只好擠出堆外，站在後面看，替別人著急，一直到散場，然後戀戀的回到土谷祠，第二天，腫著眼睛去工作。

但眞所謂「塞翁失馬安知非福」罷，阿Q不幸而贏了一回，他倒幾乎失敗了。

這是未莊賽神的晚上。這晚上照例有一臺戲，戲臺左近，也照例有許多的賭攤。做戲的鑼鼓，在阿Q耳朵裡彷彿在十里之外；他只聽得椿家的歌唱了。他贏而又贏，銅錢變成角洋，角洋變成大洋，大洋又成了疊。他興高采烈得非常：

「天門兩塊！」

他不知道誰和誰為什麼打起架來了。罵聲打聲腳步聲，昏頭昏腦的一大陣，他才爬起來，賭攤不見了，人們也不見了，身上有幾處很似乎有些痛，似乎也挨了幾拳幾腳似的，幾個人詫異的對他看。他如有所失的走進土谷祠，定一定神，知道他的一堆洋錢不見了。趕賽會的賭攤多不是本村人，還到那裡去尋根柢呢？

很白很亮的一堆洋錢！而且是他的——現在不見了！說是算被兒子拿去了罷，總還是忽忽不樂；說自己是蟲豸罷，也還是忽忽不樂：他這回才有些感到失敗的苦痛了。

但他立刻轉敗為勝了。他擎起右手，用力的在自己臉上連打了兩個嘴巴，熱刺刺的有些痛；打完之後，便心平氣和起來，似乎打的是自己，被打的是別一個自己，不久也就彷彿是自己打了別個一般，——雖然還有些熱刺刺，——心滿意足的得勝的躺下了。

他睡著了。

第三章　續優勝紀略

然而阿Q雖然常優勝，卻直待蒙趙太爺打他嘴巴之後，這才出了名。

他付過地保二百文酒錢，憤憤的躺下了，後來想：「現在的世界太不成話，兒子打老子……」於是忽而想到趙太爺的威風，而現在是他的兒子了，便自己也漸漸的得意起來，爬起身，唱著《小孤孀上墳》到酒店去。這時候，他又覺得趙太爺高人一等了。

說也奇怪，從此之後，果然大家也彷彿格外尊敬他。這在阿Q，或者以為因為他是趙太爺的父親，而其實也不然。未莊通例，倘如阿七打阿八，或者李四打張三，向來本不算口碑。一上口碑，則打的既有名，被打的也就託庇有了名。至於錯在阿Q，那自然是不必說。所以者何？就因為趙太爺是不會錯的。但他既然錯，為什麼大家又彷彿格外尊敬他呢？這可難解，穿鑿起來說，或者因為阿Q說是趙太爺的本家，雖然挨了打，大家也還怕有些真，總不如尊敬一些穩當。否則，也如孔廟裡的太牢一般，雖然與豬羊一樣，同是畜生，但既經聖人下箸，先儒們

便不敢妄動了。

阿Q此後倒得意了許多年。

有一年的春天，他醉醺醺的在街上走，在牆根的日光下，看見王鬍在那裡赤著膊捉蝨子，他忽然覺得身上也癢起來了。這王鬍，又癩又鬍，別人都叫他王癩鬍，阿Q卻刪去了一個癩字，然而非常藐視他。阿Q的意思，以為癩是不足為奇的，只有這一部絡腮鬍子，實在太新奇，令人看不上眼。他於是併排坐下去了。

倘是別的閒人們，阿Q本不敢大意坐下去。但這王鬍旁邊，他有什麼怕呢？老實說：他肯坐下去，簡直還是抬舉他。

阿Q也脫下破夾襖來，翻檢了一回，不知道因為新洗呢還是因為粗心，許多工夫，只捉到三四個。他看那王鬍，卻是一個又一個，兩個又三個，只放在嘴裡畢畢剝剝的響。

阿Q最初是失望，後來卻不平了：看不上眼的王鬍尚且那麼多，自己倒反這樣少，這是怎樣的大失體統的事呵！他很想尋一兩個大的，然而竟沒有，好容易才捉到一個中的，恨恨的塞在厚嘴唇裡，狠命一咬，劈的一聲，又不及王鬍的響。

他癩瘡疤塊塊通紅了，將衣服摔在地上，吐一口唾沫，說：…

「這毛蟲！」

「癩皮狗，你罵誰？」王鬍輕蔑的抬起眼來說。

阿Q近來雖然比較的受人尊敬，自己也更高傲些，但和那些打慣的閒人們見面還膽怯，獨有這回卻非常武勇了。這樣滿臉鬍子的東西，也敢出言無狀麼？

「誰認便罵誰！」他站起來，兩手又在腰間說。

「你的骨頭癢了麼？」王鬍也站起來，披上衣服說。

阿Q以為他要逃了，搶進去就是一拳。這拳頭還未達到身上，已經被他抓住了，只一拉，阿Q蹌蹌踉踉的跌進去，立刻又被王鬍扭住了辮子，要拉到牆上照例去碰頭。

「『君子動口不動手』！」阿Q歪著頭說。

王鬍似乎不是君子，並不理會，一連給他碰了五下，又用力的一推，至於阿Q跌出六尺多遠，這才滿足的去了。

在阿Q的記憶上，這大約要算是生平第一件的屈辱，因為王鬍以絡腮鬍子的缺點，向來只被他奚落，從沒有奚落他，更不必說動手了。而他現在竟動手，很意外，難道真如市上所說，皇帝已經停了，不要秀才和舉人了，因此趙家減了威

風，因此他們也便小覷了他麼？

阿Q無可適從的站著。

遠遠的走來了一個人，他的對頭又到了。這也是阿Q最厭惡的一個人，就是錢太爺的大兒子。他先前跑上城裡去進洋學堂，不知怎麼又跑到東洋去了，半年之後他回到家裡來，腿也直了，辮子也不見了，他的母親大哭了十幾場，他的老婆跳了三回井。後來，他的母親到處說，「這辮子是被壞人灌醉了酒剪去了。本來可以做大官，現在只好等留長再說了。」然而阿Q不肯信，偏稱他「假洋鬼子」，也叫作「裡通外國的人」，一見他，一定在肚子裡暗暗的咒罵。

阿Q尤其「深惡而痛絕之」的，是他的一條假辮子。辮子而至於假，就是沒有了做人的資格；他的老婆不跳第四回井，也不是好女人。

這「假洋鬼子」近來了。

「禿兒。驢……」阿Q歷來本只在肚子裡罵，沒有出過聲，這回因為正氣忿，因為要報仇，便不由的輕輕的說出來了。

不料這禿兒卻拿著一支黃漆的棍子——就是阿Q所謂哭喪棒——大踏步走了過來。阿Q在這刹那，便知道大約要打了，趕緊抽緊筋骨，聳了肩膀等候著，果

然，拍的一聲，似乎確鑿打在自己頭上了。

「我說他！」阿Q指著近旁的一個孩子，分辯說。

拍！拍拍！

在阿Q的記憶上，這大約要算是生平第二件的屈辱。幸而拍拍的響了之後，於他倒似乎完結了一件事，反而覺得輕鬆些，而且「忘卻」這一件祖傳的寶貝也發生了效力，他慢慢的走，將到酒店門口，早已有些高興了。

但對面走來了靜修庵裡的小尼姑。阿Q便在平時，看見伊也一定要唾罵，而況在屈辱之後呢？他於是發生了回憶，又發生了敵愾了。

「我不知道我今天為什麼這樣晦氣，原來就因為見了你！」他想。

他迎上去，大聲的吐一口唾沫：

「咳，呸！」

小尼姑全不睬，低了頭只是走。阿Q走近伊身旁，突然伸出手去摩著伊新剃的頭皮，呆笑著，說：

「禿兒！快回去，和尚等著你⋯⋯」

「你怎麼動手動腳⋯⋯」尼姑滿臉通紅的說，一面趕快走。

酒店裡的人大笑了。阿Q看見自己的勳業得了賞識，便愈加興高采烈起來：

「和尚動得，我動不得？」他扭住伊的面頰。

酒店裡的人大笑了。阿Q更得意，而且為了滿足那些賞鑒家起見，再用力的一擰，才放手。

他這一戰，早忘卻了王鬍，也忘卻了假洋鬼子，似乎對於今天的一切「晦氣」都報了仇；而且奇怪，又彷彿全身比拍拍的響了之後輕鬆，飄飄然的似乎要飛去了。

「這斷子絕孫的阿Q！」遠遠地聽得小尼姑的帶哭的聲音。

「哈哈哈！」阿Q十分得意的笑。

「哈哈哈！」酒店裡的人也九分得意的笑。

第四章 戀愛的悲劇

有人說：有些勝利者，願意敵手如虎，如鷹，他才感得勝利的歡喜；假使如羊，如小雞，他便反覺得勝利的無聊。又有些勝利者，當克服一切之後，看見死的死了，降的降了，「臣誠惶誠恐死罪死罪」，他於是沒有了敵人，沒有了對手，沒有了朋友，只有自己在上，一個，孤另另，淒涼，寂寞，便反而感到了勝利的悲哀。然而我們的阿Q卻沒有這樣乏，他是永遠得意的：這或者也是中國精神文明冠於全球的一個證據了。

看那，他飄飄然的似乎要飛去了！

然而這一次的勝利，卻又使他有些異樣。他飄飄然的飛了大半天，飄進土谷祠，照例應該躺下便打鼾。誰知道這一晚，他很不容易合眼，他覺得自己的大拇指和第二指有點古怪：彷彿比平常滑膩些。不知道是小尼姑的臉上有一點滑膩的東西黏在他指上，還是他的指頭在小尼姑臉上磨得滑膩了？……

「斷子絕孫的阿Q！」

阿Q的耳朵裡又聽到這句話。他想：不錯，應該有一個女人，斷子絕孫便沒

有人供一碗飯，……應該有一個女人。夫「不孝有三無後為大」，而「若敖之鬼

餒而」，也是一件人生的大哀，所以他那思想，其實是樣樣合於聖經賢傳的，只

可惜後來有些「不能收其放心」了。

「女人，女人！……」他想。

「……和尚動得……女人，女人！……女人！」他又想。

我們不能知道這晚上阿Q在什麼時候才打鼾。但大約他從此總覺得指頭有些

滑膩，所以他從此總有些飄飄然；「女……」他想。

即此一端，我們便可以知道女人是害人的東西。

中國的男人，本來大半都可以做聖賢，可惜全被女人毀掉了。商是妲己鬧亡

的；周是褒姒弄壞的；秦……雖然史無明文，我們也假定他因為女人，大約未必

十分錯；而董卓可是的確給貂蟬害死了。

阿Q本來也是正人，我們雖然不知道他曾蒙什麼明師指授過，但他對於「男

女之大防」卻歷來非常嚴；也很有排斥異端——如小尼姑及假洋鬼子之類——的

正氣。他的學說是：凡尼姑，一定與和尚私通；一個女人在外面走，一定想引誘

野男人；一男一女在那裡講話，一定要有勾當了。為懲治他們起見，所以他往往怒目而視，或者大聲說幾句「誅心」話，或者在冷僻處，便從後面擲一塊小石頭。

誰知道他將到「而立」之年，竟被小尼姑害得飄飄然了。這飄飄然的精神，在禮教上是不應該有的，——所以女人真可惡，假使小尼姑的臉上不滑膩，阿Q便不至於被蠱，又假使小尼姑的臉上蓋一層布，阿Q便也不至於被蠱了，——他五六年前，曾在戲臺下的人叢中擰過一個女人的大腿，但因為隔一層褲，所以此後並不飄飄然，——而小尼姑並不然，這也足見異端之可惡。

「女……」阿Q想。

他對於以為「一定想引誘野男人」的女人，時常留心看，然而伊並不對他笑。他對於和他講話的女人，也時常留心聽，然而伊又並不提起關於什麼勾當的話來。哦，這也是女人可惡之一節：伊們全都要裝「假正經」的。

這一天，阿Q在趙太爺家裡舂了一天米，吃過晚飯，便坐在廚房裡吸旱煙。倘在別家，吃過晚飯本可以回去的了，但趙府上晚飯早，雖說定例不准掌燈，一吃完便睡覺，然而偶然也有一些例外：其一，是趙大爺未進秀才的時候，准其點燈讀文章；其二，便是阿Q來做短工的時候，准其點燈舂米。因為這一條例外，

所以阿Q在動手舂米之前，還坐在廚房裡吸旱煙。

吳媽，是趙太爺家裡唯一的女僕，洗完了碗碟，也就在長凳上坐下了，而且和阿Q談閒天：

「太太兩天沒有吃飯哩，因為老爺要買一個小的……」

「女人……吳媽……這小孤孀……」阿Q想。

「我們的少奶奶是八月裡要生孩子了……」

「女人……」阿Q想。

阿Q放下煙管，站了起來。

「我們的少奶奶……」吳媽還嘮叨說。

「我和你困覺，我和你困覺！」阿Q忽然搶上去，對伊跪下了。

一剎時中很寂然。

「阿呀！」吳媽楞了一息，突然發抖，大叫著往外跑，且跑且嚷，似乎後來帶哭了。

阿Q對了牆壁跪著也發楞，於是兩手扶著空板凳，慢慢的站起來，彷彿覺得有些糟。他這時確也有些志忑了，慌張的將煙管插在褲帶上，就想去舂米。蓬的

一聲，頭上著了很粗的一下，他急忙迴轉身去，那秀才便拿了一支大竹槓站在他面前。

「你反了，……你這……」

大竹槓又向他劈下來了。阿Q兩手去抱頭，拍的正打在指節上，這可很有些痛。他衝出廚房門，彷彿背上又著了一下似的。

「忘八蛋！」秀才在後面用了官話這樣罵。

阿Q奔入春米場，一個人站著，還覺得指頭痛，還記得「忘八蛋」，因為這話是未莊的鄉下人從來不用，專是見過官府的闊人用的，所以格外怕，而印象也格外深。但這時，他那「女……」的思想卻也沒有了。而且打罵之後，似乎一件事也已經收束，倒反覺得一無掛礙似的，便動手去春米。春了一會，他熱起來了，又歇了手脫衣服。

脫下衣服的時候，他聽得外面很熱鬧，阿Q生平本來最愛看熱鬧，便即尋聲走出去了。尋聲漸漸的尋到趙太爺的內院裡，雖然在昏黃中，卻辨得出許多人，趙府一家連兩日不吃飯的太太也在內，還有間壁的鄒七嫂，真正本家的趙白眼，趙司晨。

少奶奶正拖著吳媽走出下房來，一面說：

「你到外面來，……不要躲在自己房裡想……」

「誰不知道你正經，……短見是萬萬尋不得的。」鄒七嫂也從旁說。

吳媽只是哭，夾些話，卻不甚聽得分明。

阿Q想：「哼，有趣，這小孤孀不知道鬧著什麼玩意兒了？」他想打聽，走近趙司晨的身邊。這時他猛然間看見趙大爺向他奔來，而且手裡捏著一支大竹槓。他看見這一支大竹槓，便猛然間悟到自己曾經被打，和這一場熱鬧似乎有點相關。他翻身便走，想逃回舂米場，不圖這支竹槓阻了他的去路，於是他又翻身便走，自然而然的走出後門，不多工夫，已在土谷祠內了。

阿Q坐了一會，皮膚有些起粟，他覺得冷了，因為雖在春季，而夜間頗有餘寒，尚不宜於赤膊。他也記得布衫留在趙家，但倘若去取，又深怕秀才的竹槓。

然而地保進來了。

「阿Q，你的媽媽的！你連趙家的用人都調戲起來，簡直是造反。害得我晚上沒有覺睡，你的媽媽的！……」

如是云云的教訓了一通，阿Q自然沒有話。臨末，因為在晚上，應該送地保

91　　　　漫畫阿Q正傳

加倍酒錢四百文，阿Q正沒有現錢，便用一頂氈帽做抵押，並且訂定了五條件：

一　明天用紅燭——要一斤重的——一對，香一封，到趙府上去賠罪。

二　趙府上請道士被除縊鬼，費用由阿Q負擔。

三　阿Q從此不准踏進趙府的門檻。

四　吳媽此後倘有不測，唯阿Q是問。

五　阿Q不准再去索取工錢和布衫。

阿Q自然都答應了，可惜沒有錢。幸而已經春天，棉被可以無用，便質了二千大錢，履行條約。赤膊磕頭之後，居然還剩幾文，他也不再贖氈帽，統統喝了酒了。但趙家也並不燒香點燭，因為太太拜佛的時候可以用，留著了。那破布衫是大半做了少奶奶八月間生下來的孩子的襯尿布，那小半破爛的便都做了吳媽的鞋底。

第五章　生計問題

阿Q禮畢之後，仍舊回到土谷祠，太陽下去了，漸漸覺得世上有些古怪。他仔細一想，終於省悟過來：其原因蓋在自己的赤膊。他記得破夾襖還在，便披在身上，躺倒了，待張開眼睛，原來太陽又已經照在西牆上頭了。他坐起身，一面說道，「媽媽的……」

他起來之後，也仍舊在街上逛，雖然不比赤膊之有切膚之痛，卻又漸漸的覺得世上有些古怪了。彷彿從這一天起，未莊的女人們忽然都怕了羞，伊們一見阿Q走來，便個個躲進門裡去。甚而至於將近五十歲的鄒七嫂，也跟著別人亂鑽，而且將十一歲的女兒都叫進去了。阿Q很以為奇，而且想：「這些東西忽然都學起小姐模樣來了。這娼婦們……」

但他更覺得世上有些古怪，卻是許多日以後的事。其一，酒店不肯賒欠了；其二，管土谷祠的老頭子說些廢話，似乎叫他走；其三，他雖然記不清多少日，但確乎有許多日，沒有一個人來叫他做短工。酒店不賒，熬著也罷了；老頭子催

他走，嚕囌一通也就算了；只是沒有人來叫他做短工，卻使阿Q肚子餓：這委實是一件非常「媽媽的」的事情。

阿Q忍不下去了，他只好到老主顧的家裡去探問，——但獨不許踏進趙府的門檻，——然而情形也異樣：一定走出一個男人來，現了十分煩厭的相貌，像回覆乞丐一般的搖手道：

「沒有沒有！你出去！」

阿Q愈覺得稀奇了。他想，這些人家向來少不了要幫忙，不至於現在忽然都無事，這總該有些蹊蹺在裡面了。他留心打聽，才知道他們有事都去叫小Don。

這小D，是一個窮小子，又瘦又乏，在阿Q的眼睛裡，位置是在王鬍之下的，誰料這小子竟謀了他的飯碗去。所以阿Q這一氣，更與平常不同，當氣憤憤的走著的時候，忽然將手一揚，唱道：

「我手執鋼鞭將你打！……」

幾天之後，他竟在錢府的照壁前遇見了小D。「仇人相見分外眼明」，阿Q便迎上去，小D也站住了。

「畜生！」阿Q怒目而視的說，嘴角上飛出唾沫來。

「我是蟲豸，好麼？……」小D說。

這謙遜反使阿Q更加憤怒起來，但他手裡沒有鋼鞭，於是只得撲上去，伸手去拔小D的辮子。小D一手護住了自己的辮根，一手也來拔阿Q的辮子，阿Q便也將空著的一隻手護住了自己的辮根。從先前的阿Q看來，小D本來是不足齒數的，但他近來挨了餓，又瘦又乏已經不下於小D，所以便成了勢均力敵的現象，四隻手拔著兩顆頭，都彎了腰，在錢家粉牆上映出一個藍色的虹形，至於半點鐘之久了。

「好了，好了！」看的人們說，大約是解勸的。

「好，好！」看的人們說，不知道是解勸，是頌揚，還是煽動。

然而他們都不聽。阿Q進三步，小D便退三步，都站著；小D進三步，阿Q便退三步，又都站著。大約半點鐘，——未莊少有自鳴鐘，所以很難說，或者二十分，——他們的頭髮裡便都冒煙，額上便都流汗，阿Q的手放鬆了，在同一瞬間，小D的手也正放鬆了，同時直起，同時退開，都擠出人叢去。

「記著罷，媽媽的……」阿Q回過頭去說。

「媽媽的，記著罷……」小D也回過頭來說。

這一場「龍虎鬥」似乎並無勝敗，也不知道看的人可滿足，都沒有發什麼議論，而阿Q卻仍然沒有人來叫他做短工。

有一日很溫和，微風拂拂的頗有些夏意了，阿Q卻覺得寒冷起來，但這還可擔當，第一倒是肚子餓。棉被，氈帽，布衫，早已沒有了，其次就賣了棉襖；現在有褲子，卻萬不可脫的；有破夾襖，又除了送人做鞋底之外，決定賣不出錢。他早想在路上拾得一注錢，但至今還沒有見；他想在自己的破屋裡忽然尋到一注錢，慌張的四顧，但屋內是空虛而且了然。於是他決計出門求食去了。

他在路上走著要「求食」，看見熟識的酒店，看見熟識的饅頭，但他都走過了，不但沒有暫停，而且並不想要。他所求的不是這類東西了；他求的是什麼東西，他自己不知道。

未莊本不是大村鎮，不多時便走盡了。村外多是水田，滿眼是新秧的嫩綠，夾著幾個圓形的活動的黑點，便是耕田的農夫。阿Q並不賞鑒這田家樂，卻只是走，因為他直覺的知道這與他的「求食」之道是很遼遠的。但他終於走到靜修庵的牆外了。

庵周圍也是水田，粉牆突出在新綠裡，後面的低土牆裡是菜園。阿Q遲疑了

漫畫阿Q正傳　　96

一會，四面一看，並沒有人。他便爬上這矮牆去，扯著何首烏藤，但泥土仍然簌簌的掉，阿Q的腳也索索的抖；終於攀著桑樹枝，跳到裡面了。裡面真是鬱鬱蔥蔥，但似乎並沒有黃酒饅頭，以及此外可吃的之類。靠西牆是竹叢，下麵許多筍，只可惜都是並未煮熟的，還有油菜早經結子，芥菜已將開花，小白菜也很老了。

阿Q彷彿文童落第似的覺得很冤屈，他慢慢走近園門去，忽而非常驚喜了，這分明是一畦老蘿蔔。他於是蹲下便拔，而門口突然伸出一個很圓的頭來，又即縮回去了，這分明是小尼姑。小尼姑之流是阿Q本來視若草芥的，但世事須「退一步想」，所以他便趕緊拔起四個蘿蔔，擰下青葉，兜在大襟裡。然而老尼姑已經出來了。

「阿彌陀佛，阿Q，你怎麼跳進園裡來偷蘿蔔！……阿呀，罪過呵，阿唷，阿彌陀佛！……」

「我什麼時候跳進你的園裡來偷蘿蔔？」阿Q且看且走的說。

「現在……這不是？」老尼姑指著他的衣兜。

「這是你的？你能叫得他答應你麼？你……」

阿Q沒有說完話，拔步便跑；追來的是一匹很肥大的黑狗。這本來在前門

97　漫畫阿Q正傳

的，不知怎的到後園來了。黑狗哼而且追，已經要咬著阿Q的腿，幸而從衣兜裡

落下一個蘿蔔來，那狗給一嚇，略略一停，阿Q已經爬上桑樹，跨到土牆，連人

和蘿蔔都滾出牆外面了。只剩著黑狗還在對著桑樹嗥，老尼姑念著佛。

阿Q怕尼姑又放出黑狗來，拾起蘿蔔便走，沿路又撿了幾塊小石頭，但黑狗

卻並不再現。阿Q於是拋了石塊，一面走一面吃，而且想道，這裡也沒有什麼東

西尋，不如進城去……

待三個蘿蔔吃完時，他已經打定了進城的主意了。

第六章 從中興到末路

在未莊再看見阿Q出現的時候，是剛過了這年的中秋。人們都驚異，說是阿Q回來了，於是又回上去想道，他先前那裡去了呢？阿Q前幾回的上城，大抵早就興高采烈的對人說，但這一次卻並不，所以也沒有一個人留心到。他或者也曾告訴過管土谷祠的老頭子，然而未莊老例，只有趙太爺錢太爺和秀才大爺上城才算一件事。假洋鬼子尚且不足數，何況是阿Q：因此老頭子也就不替他宣傳，而未莊的社會上也就無從知道了。

但阿Q這回的回來，卻與先前大不同，確乎很值得驚異。天色將黑，他睡眼朦朧的在酒店門前出現了，他走近櫃臺，從腰間伸出手來，滿把是銀的和銅的，在櫃上一扔說，「現錢！打酒來！」穿的是新夾襖，看去腰間還掛著一個大搭連，沉鈿鈿的將褲帶墜成了很彎很彎的弧線。未莊老例，看見略有些醒目的人物，是與其慢也寧敬的，現在雖然明知道是阿Q，但因為和破夾襖的阿Q有些兩樣了，古人云，「士別三日便當刮目相待」，所以堂倌，掌櫃，酒客，路人，便自然顯

出一種凝而且敬的形態來。掌櫃既先之以點頭，又繼之以談話：

「豁，阿Q，你回來了！」

「回來了。」

「發財發財，你是——在……」

「上城去了！」

這一件新聞，第二天便傳遍了全未莊。人人都願意知道現錢和新夾襖的阿Q的中興史，所以在酒店裡，茶館裡，廟簷下，便漸漸的探聽出來了。這結果，是阿Q得了新敬畏。

據阿Q說，他是在舉人老爺家裡幫忙。這一節，聽的人都肅然了。這老爺本姓白，但因為合城裡只有他一個舉人，所以不必再冠姓，說起舉人來就是他。這也不獨在未莊是如此，便是一百裡方圓之內也都如此，人們幾乎多以為他的姓名就叫舉人老爺的了。在這人的府上幫忙，那當然是可敬的。但據阿Q又說，他卻不高興再幫忙了，因為這舉人老爺實在太「媽媽的」了。這一節，聽的人都嘆息而且快意，因為阿Q本不配在舉人老爺家裡幫忙，而不幫忙是可惜的。

據阿Q說，他的回來，似乎也由於不滿意城裡人，這就在他們將長凳稱為條

凳，而且煎魚用蔥絲，加以最近觀察所得的缺點，是女人的走路也扭得不很好。

然而也偶有大可佩服的地方，即如未莊的鄉下人不過打三十二張的竹牌，只有假洋鬼子能夠叉「麻醬」，城裡卻連小烏龜子都叉得精熟的。什麼假洋鬼子，只要放在城裡的十幾歲的小烏龜子的手裡，也就立刻是「小鬼見閻王」。這一節，聽的人都赧然了。

「你們可看見過殺頭麼？」阿Q說，「咳，好看。殺革命黨。唉，好看好看，……」他搖搖頭，將唾沫飛在正對面的趙司晨的臉上。這一節，聽的人都凜然了。但阿Q又四面一看，忽然揚起右手，照著伸長脖子聽得出神的王鬍的後項窩上直劈下去道：

「嚓！」

王鬍驚得一跳，同時電光石火似的趕快縮了頭，而聽的人又都悚然而且欣然了。從此王鬍瘋頭瘋腦的許多日，並且再不敢走近阿Q的身邊；別的人也一樣。

阿Q這時在未莊人眼睛裡的地位，雖不敢說超過趙太爺，但謂之差不多，大約也就沒有什麼語病的了。

然而不多久，這阿Q的大名忽又傳遍了未莊的閨中。雖然未莊只有錢趙兩姓

是大屋，此外十之九都是淺閨，但閨中究竟是閨中，所以也算得一件神異。女人們見面時一定說，鄒七嫂在阿Q那裏買了一條藍綢裙，舊固然是舊的，但只化了九角錢。還有趙白眼的母親，——一說是趙司晨的母親，待考，——也買了一件孩子穿的大紅洋紗衫，七成新，只用三百大錢九二串。於是伊們都眼巴巴的想見阿Q，缺綢裙的想問他買綢裙，要洋紗衫的想問他買洋紗衫，不但見了不逃避，有時阿Q已經走過了，也還要追上去叫住他，問道：

「阿Q，你還有綢裙麼？沒有？紗衫也要的，有罷？」

後來這終於從淺閨傳進深閨裏去了。因為鄒七嫂得意之餘，將伊的綢裙請趙太太去鑒賞，趙太太又告訴了趙太爺而且著實恭維了一番。趙太爺便在晚飯桌上，和秀才大爺討論，以為阿Q實在有些古怪，我們門窗應該小心些；但他的東西，不知道可還有什麼可買，也許有點好東西罷。加以趙太太也正想買一件價廉物美的皮背心。於是家族決議，便托鄒七嫂即刻去尋阿Q，而且為此新闢了第三種的例外：這晚上也姑且特准點油燈。

油燈乾了不少了，阿Q還不到。趙府的全眷都很焦急，打著呵欠，或恨阿Q太飄忽，或怨鄒七嫂不上緊。趙太太還怕他因為春天的條件不敢來，而趙太爺以

為不足慮……因為這是「我」去叫他的。果然，到底趙太爺有見識，阿Q終於跟著鄒七嫂進來了。

「他只說沒有，我說你自己當面說去，他還要說，我說……」鄒七嫂氣喘吁吁的走著說。

「太爺！」阿Q似笑非笑的叫了一聲，在簷下站住了。

「阿Q，聽說你在外面發財，」趙太爺踱開去，眼睛打量著他的全身，一面說。「那很好，那很好的。這個，……聽說你有些舊東西，……可以都拿來看一看，……這也並不是別的，因為我倒要……」

「我對鄒七嫂說過了。都完了。」

「完了？」趙太爺不覺失聲的說，「那裡會完得這樣快呢？」

「那是朋友的，本來不多。他們買了些，……」

「總該還有一點罷。」

「現在，只剩了一張門幕了。」

「就拿門幕來看看罷。」趙太太慌忙說。

「那麼，明天拿來就是，」趙太爺卻不甚熱心了。「阿Q，你以後有什麼東

西的時候，你儘先送來給我們看，……」

「價錢絕不會比別家出得少！」秀才說。秀才娘子忙一瞥阿Q的臉，看他感動了沒有。

「我要一件皮背心。」趙太太說。

阿Q雖然答應著，卻懶洋洋的出去了，也不知道他是否放在心上。這使趙太爺很失望，氣憤而且擔心，至於停止了打呵欠。秀才對於阿Q的態度也很不平，於是說，這忘八蛋要提防，或者不如吩咐地保，不許他住在未莊。但趙太爺以為不然，說這也怕要結怨，況且做這路生意的大概是「老鷹不吃窩下食」，本村倒不必擔心的；只要自己夜裡警醒點就是了。秀才聽了這「庭訓」，非常之以為然，便即刻撤銷了驅逐阿Q的提議，而且叮囑鄒七嫂，請伊千萬不要向人提起這一段話。

但第二日，鄒七嫂便將那藍裙去染了皂，又將阿Q可疑之點傳揚出去了，可是確沒有提起秀才要驅逐他這一節。然而這已經於阿Q很不利。最先，地保尋上門了，取了他的門幕去，阿Q說是趙太太要看的，而地保也不還並且要議定每月的孝敬錢。其次，是村人對於他的敬畏忽而變相了，雖然還不敢來放肆，卻很有

遠避的神情，而這神情和先前的防他來「嚓」的時候又不同，頗混著「敬而遠之」的分子了。

只有一班閒人們卻還要尋根究底的去探阿Q的底細。阿Q也並不諱飾，傲然的說出他的經驗來。從此他們才知道，他不過是一個小腳色，不但不能上牆，並且不能進洞，只站在洞外接東西。有一夜，他剛纔接到一個包，正手再進去，不一會，只聽得裡面大嚷起來，他便趕緊跑，連夜爬出城，逃回未莊來了，從此不敢再去做。然而這故事卻於阿Q更不利，村人對於阿Q的「敬而遠之」者，本因為怕結怨，誰料他不過是一個不敢再偷的偷兒呢？這實在是「斯亦不足畏也矣」。

第七章 革命

宣統三年九月十四日——即阿Q將連賣給趙白眼的這一天——三更四點,有一隻大烏篷船到了趙府上的河埠頭。這船從黑魆魆中盪來,鄉下人睡得熟,都沒有知道;出去時將近黎明,卻很有幾個看見的了。據探頭探腦的調查來的結果,知道那竟是舉人老爺的船!

那船便將大不安載給了未莊,不到正午,全村的人心就很動搖。船的使命,趙家本來是很秘密的,但茶坊酒肆裡卻都說,革命黨要進城,舉人老爺到我們鄉下來逃難了。惟有鄒七嫂不以為然,說那不過是幾口破衣箱,舉人老爺想來寄存的,卻已被趙太爺回覆轉去。其實舉人老爺和趙秀才素不相能,在理本不能有「共患難」的情誼,況且鄒七嫂又和趙家是鄰居,見聞較為切近,所以大概該是伊對的。

然而謠言很旺盛,說舉人老爺雖然似乎沒有親到,卻有一封長信,和趙家排了「轉折親」。趙太爺肚裡一輪,覺得於他總不會有壞處,便將箱子留下了,

現就塞在太太的床底下。至於革命黨，有的說是便在這一夜進了城，個個白盔白甲：穿著崇正正皇帝的素。

阿Q的耳朵裡，本來早聽到過革命黨這一句話，今年又親眼見過殺掉革命黨。但他有一種不知從那裡來的意見，以為革命黨便是造反，造反便是與他為難，所以一向是「深惡而痛絕之」的。殊不料這卻使百裡聞名的舉人老爺有這樣怕，於是他未免也有些「神往」了，況且未莊的一群鳥男女的慌張的神情，也使阿Q更快意。

「革命也好罷，」阿Q想，「革這夥媽媽的的命，太可惡！太可恨！……便是我，也要投降革命黨了。」

阿Q近來用度窘，大約略略有些不平；加以午間喝了兩碗空肚酒，愈加醉得快，一面想一面走，便又飄飄然起來。不知怎麼一來，忽而似乎革命黨便是自己，未莊人卻都是他的俘虜了。他得意之餘，禁不住大聲的嚷道：

「造反了！造反了！」

未莊人都用了驚懼的眼光對他看。這一種可憐的眼光，是阿Q從來沒有見過的，一見之下，又使他舒服得如六月裡喝了雪水。他更加高興的走而且喊道：

「好，……我要什麼就是什麼，我歡喜誰就是誰。得得，鏘鏘！悔不該，酒醉錯斬了鄭賢弟，悔不該，呀呀呀……得得，鏘鏘，得，鏘令鏘！我手執鋼鞭將你打……」

趙府上的兩位男人和兩個真本家，也正站在大門口論革命。阿Q沒有見，昂了頭直唱過去。

「得得，……」

「老，」趙太爺怯怯的迎著低聲的叫。

「鏘鏘，」阿Q料不到他的名字會和「老」字聯結起來，以為是一句別的話，與己無干，只是唱。「得，鏘，鏘令鏘，鏘！」

「老Q。」

「悔不該……」

「阿Q！」秀才只得直呼其名了。

阿Q這才站住，歪著頭問道，「什麼？」

「老Q，……現在……」趙太爺卻又沒有話，「現在……發財麼？」

「發財？自然。要什麼就是什麼……」

漫畫阿Q正傳　　　　108

「阿……Q哥,像我們這樣窮朋友是不要緊的……」趙白眼惴惴的說,似乎想探革命黨的口風。

「窮朋友?你總比我有錢。」阿Q說著自去了。

大家都憮然,沒有話。趙太爺父子回家,晚上商量到點燈。趙白眼回家,便從腰間扯下搭連來,交給他女人藏在箱底裡。

阿Q飄飄然的飛了一通,回到土谷祠,酒已經醒透了。這晚上,管祠的老頭子也意外的和氣,請他喝茶;阿Q便向他要了兩個餅,吃完之後,又要了一支點過的四兩燭和一個樹燭臺,點起來,獨自躺在自己的小屋裡。他說不出的新鮮而且高興,燭火像元夜似的閃閃的跳,他的思想也迸跳起來了……

「造反?……有趣,……來了一陣白盔白甲的革命黨,都拿著板刀,鋼鞭,炸彈,洋炮,三尖兩刃刀,鉤鐮槍,走過土谷祠,叫道,『阿Q!同去同去!』於是一同去。……

「這時未莊的一夥鳥男女才好笑哩,跪下叫道,『阿Q,饒命!』誰聽他!第一個該死的是小D和趙太爺,還有秀才,還有假洋鬼子,……留幾條麼?王鬍本來還可留,但也不要了。……

「東西，……直走進去打開箱子來……元寶，洋錢，洋紗衫，……秀才娘子的一張寧式床先搬到土谷祠，此外便擺了錢家的桌椅，——或者也就用趙家的罷。自己是不動手的了，叫小D來搬，要搬得快，搬得不快打嘴巴。……

「趙司晨的妹子真醜。鄒七嫂的女兒過幾年再說。假洋鬼子的老婆會和沒有辮子的男人睡覺，嚇，不是好東西！秀才的老婆是眼胞上有疤的。……吳媽長久不見了，不知道在那裡，——可惜腳太大。」

阿Q沒有想得十分停當，已經發了鼾聲，四兩燭還只點去了小半寸，紅焰焰的光照著他張開的嘴。

「荷荷！」阿Q忽而大叫起來，抬了頭倉皇的四顧，待到看見四兩燭，卻又倒頭睡去了。

第二天他起得很遲，走出街上看時，樣樣都照舊。他也仍然肚餓，他想著，想不起什麼來；但他忽而似乎有了主意了，慢慢的跨開步，有意無意的走到靜修庵。

庵和春天時節一樣靜，白的牆壁和漆黑的門。他想了一想，前去打門，一隻狗在裡面叫。他急急拾了幾塊斷磚，再上去較為用力的打，打到黑門上生出許多

麻點的時候，才聽得有人來開門。

阿Q連忙捏好磚頭，擺開馬步，準備和黑狗來開戰。但庵門只開了一條縫，並無黑狗從中衝出，望進去只有一個老尼姑。

「你又來什麼事？」伊大吃一驚的說。

「革命了……你知道？……」阿Q說得很含糊。

「革命革命，革過一革的，……你們要革得我們怎麼樣呢？」老尼姑兩眼通紅的說。

「什麼？……」阿Q詫異了。

「你不知道，他們已經來革過了！」

「誰？……」阿Q更其詫異了。

「那秀才和洋鬼子！」

阿Q很出意外，不由的一錯愕；老尼姑見他失了銳氣，便飛速的關了門，阿Q再推時，牢不可開，再打時，沒有回答了。

那還是上午的事。趙秀才消息靈，一知道革命黨已在夜間進城，便將辮子盤在頂上，一早去拜訪那歷來也不相能的錢洋鬼子。這是「咸與維新」的時候了，

111　　　漫畫阿Q正傳

所以他們便談得很投機，立刻成了情投意合的同志，也相約去革命。他們想而又想，才想出靜修庵裡有一塊「皇帝萬歲萬萬歲」的龍牌，是應該趕緊革掉的，於是又立刻同到庵裡去革命。因為老尼姑來阻擋，說了三句話，他們便將伊當作滿政府，在頭上很給了不少的棍子和栗鑿。尼姑待他們走後，定了神來檢點，龍牌固然已經碎在地上了，而且又不見了觀音娘娘座前的一個宣德爐。

這事阿Ｑ後來才知道。他頗悔自己睡著，但也深怪他們不來招呼他。他又退一步想道：

「難道他們還沒有知道我已經投降了革命黨麼？」

漫畫阿Ｑ正傳　　112

第八章 不准革命

未莊的人心日見其安靜了。據傳來的消息，知道革命黨雖然進了城，倒還沒有什麼大異樣。知縣大老爺還是原官，不過改稱了什麼，而且舉人老爺也做了什麼——這些名目，未莊人都說不明白——官，帶兵的也還是先前的老把總。只有一件可怕的事是另有幾個不好的革命黨夾在裡面搗亂，第二天便動手剪辮子，聽說那鄰村的航船七斤便著了道兒，弄得不像人樣子了。但這卻還不算大恐怖，因為未莊人本來少上城，即使偶有想進城的，也就立刻變了計，碰不著這危險。阿Q本也想進城去尋他的老朋友，一得這消息，也只得作罷了。

但未莊也不能說是無改革。幾天之後，將辮子盤在頂上的逐漸增加起來了，早經說過，最先自然是茂才公，其次便是趙司晨和趙白眼，後來是阿Q。倘在夏天，大家將辮子盤在頭頂上或者打一個結，本不算什麼稀奇事，但現在是暮秋，所以這「秋行夏令」的情形，在盤辮家不能不說是萬分的英斷，而在未莊也不能說無關於改革了。

趙司晨腦後空蕩蕩的走來，看見的人大嚷說，

「豁，革命黨來了！」

阿Q聽到了很羨慕。他雖然早知道秀才盤辮的大新聞，但總沒有想到自己可以照樣做，現在看見趙司晨也如此，才有了學樣的意思，定下實行的決心。他用一支竹筷將辮子盤在頭頂上，遲疑多時，這才放膽的走去。

他在街上走，人也看他，然而不說什麼話，阿Q當初很不快，後來便很不平。他近來很容易鬧脾氣了；其實他的生活，倒也並不比造反之前反艱難，人見他也客氣，店鋪也不說要現錢。而阿Q總覺得自己太失意：既然革了命，不應該只是這樣的。況且有一回看見小D，愈使他氣破肚皮了。

小D也將辮子盤在頭頂上了，而且也居然用一支竹筷。阿Q萬料不到他也敢這樣做，自己也決不准他這樣做！小D是什麼東西呢？他很想即刻揪住他，拗斷他的竹筷，放下他的辮子，並且批他幾個嘴巴，聊且懲罰他忘了生辰八字，也敢來做革命黨的罪。但他終於饒放了，單是怒目而視的吐一口唾沫道「呸！」

這幾日裡，進城去的只有一個假洋鬼子。趙秀才本也想靠著寄存箱子的淵源，親身去拜訪舉人老爺的，但因為有剪辮的危險，所以也中止了。他寫了一封

「黃傘格」的信，托假洋鬼子帶上城，而且托他給自己紹介紹介，去進自由黨。假洋鬼子回來時，向秀才討還了四塊洋錢，秀才便有一塊銀桃子掛在大襟上了；未莊人都驚服，說這是柿油黨的頂子，抵得一個翰林；趙太爺因此也驟然大闊，遠過於他兒子初雋秀才的時候，所以目空一切，見了阿Q，也就很有些不放在眼裡了。

阿Q正在不平，又時時刻刻感著冷落，一聽得這銀桃子的傳說，他立即悟出自己之所以冷落的原因了：要革命，單說投降，是不行的；盤上辮子，也不行的；第一著仍然要和革命黨去結識。他生平所知道的革命黨只有兩個，城裡的一個早已「嚓」的殺掉了，現在只剩了一個假洋鬼子。他除卻趕緊去和假洋鬼子商量之外，再沒有別的道路了。

錢府的大門正開著，阿Q便怯怯的躄進去。他一到裡面，很吃了驚，只見假洋鬼子正站在院子的中央，一身烏黑的大約是洋衣，身上也掛著一塊銀桃子，手裡是阿Q曾經領教過的棍子，已經留到一尺多長的辮子都拆開了披在肩背上，蓬頭散髮的像一個劉海仙。對面挺直的站著趙白眼和三個閒人，正在必恭必敬的聽說話。

阿Q輕輕的走近了，站在趙白眼的背後，心裡想招呼，卻不知道怎麼說才好……叫他假洋鬼子固然是不行的了，洋人也不妥，革命黨也不妥，或者就應該叫洋先生了罷。

洋先生卻沒有見他，因為白著眼睛講得正起勁：

「我是性急的，所以我們見面，我總是說：洪哥！我們動手罷！他卻總說道NO！——這是洋話，你們不懂的。否則早已成功了。然而這正是他做事小心的地方。他再三再四的請我上湖北，我還沒有肯。誰願意在這小縣城裡做事情。……」

「唔，……這個……」阿Q候他略停，終於用十二分的勇氣開口了，但不知道因為什麼，又並不叫他洋先生。

聽著說話的四個人都吃驚的回顧他。洋先生也才看見：

「什麼？」

「我……」

「出去！」

「我要投……」

「滾出去！」洋先生揚起哭喪棒來了。

趙白眼和閒人們便都吆喝道：「先生叫你滾出去，你還不聽麼！」

阿Q將手向頭上一遮，不自覺的逃出門外；洋先生倒也沒有追。他快跑了六十多步，這才慢慢的走，於是心裡便湧起了憂愁：洋先生不准他革命，他再沒有別的路；從此決不能望有白盔白甲的人來叫他，他所有的抱負，志向，希望，前程，全被一筆勾銷了。至於閒人們傳揚開去，給小D王鬍等輩笑話，倒是還在其次的事。

他似乎從來沒有經驗過這樣的無聊。他對於自己的盤辮子，彷彿也覺得無意味，要侮蔑；為報仇起見，很想立刻放下辮子來，但也沒有竟放。他遊到夜間，賒了兩碗酒，喝下肚去，漸漸的高興起來了，思想裡才又出現白盔白甲的碎片。

有一天，他照例的混到夜深，待酒店要關門，才踱回土谷祠去。

拍，吧～～！

他忽而聽得一種異樣的聲音，又不是爆竹。阿Q本來是愛看熱鬧，愛管閒事的，便在暗中直尋過去。似乎前面有些腳步聲；他正聽，猛然間一個人從對面逃來了。阿Q一看見，便趕緊翻身跟著逃。那人轉彎，阿Q也轉彎，那人站住了，

阿Q也站住。他看後面並無什麼，看那人便是小D。

「什麼？」阿Q不平起來了。

「趙……趙家遭搶了！」小D氣喘吁吁的說。

阿Q的心怦怦的跳了。小D說了便走；阿Q卻逃而又停的兩三回。但他究竟是做過「這路生意」，格外膽大，於是躄出路角，仔細的聽，似乎有些嚷嚷，又仔細的看，似乎許多白盔白甲的人，絡繹的將箱子抬出了，器具抬出了，秀才娘子的寧式床也抬出了，但是不分明，他還想上前，兩隻腳卻沒有動。

這一夜沒有月，未莊在黑暗裡很寂靜，寂靜到像羲皇時候一般太平。阿Q站著看到自己發煩，也似乎還是先前一樣，在那裡來來往往的搬，箱子抬出了，器具抬出了，秀才娘子的寧式床也抬出了，……抬得他自己有些不信他的眼睛了。但他決計不再上前，卻回到自己的祠裡去了。

土谷祠裡更漆黑；他關好大門，摸進自己的屋子裡。他躺了好一會，這才定了神，而且發出關於自己的思想來：白盔白甲的人明明到了，並不來打招呼，搬了許多好東西，又沒有自己的份，──這全是假洋鬼子可惡，不准我造反，否則，這次何至於沒有我的份呢？阿Q越想越氣，終於禁不住滿心痛恨起來，毒毒的點

一點頭：「不准我造反，只准你造反？媽媽的假洋鬼子，──好，你造反！造反是殺頭的罪名呵，我總要告一狀，看你抓進縣裡去殺頭，──滿門抄斬，──嚓！嚓！」

第九章　大團圓

趙家遭搶之後，未莊人大抵很快意而且恐慌，阿Q也很快意而且恐慌。但四天之後，阿Q在半夜裡忽被抓進縣城裡去了。那時恰是暗夜，一隊兵，一隊團丁，一隊員警，五個偵探，悄悄地到了未莊，乘昏暗圍住土谷祠，正對門架好機關槍；然而阿Q不衝出。許多時沒有動靜，把總焦急起來了，懸了二十千的賞，才有兩個團丁冒了險，逾垣進去，裡應外合，一擁而入，將阿Q抓出來；直待擒出祠外面的機關槍左近，他才有些清醒了。

到進城，已經是正午，阿Q見自己被攙進一所破衙門，轉了五六個彎，便推在一間小屋裡。他剛剛一蹌踉，那用整株的木料做成的柵欄門便跟著他的腳跟闔上了，其餘的三面都是牆壁，仔細看時，屋角上還有兩個人。

阿Q雖然有些忐忑，卻並不很苦悶，因為他那土谷祠裡的臥室，也並沒有比這間屋子更高明。那兩個也彷彿是鄉下人，漸漸和他兜搭起來了，一個說是舉人老爺要追他祖父欠下來的陳租，一個不知道為了什麼事。他們問阿Q，阿Q爽利

的答道，「因爲我想造反。」

他下半天便又被抓出柵欄門去了，到得大堂，上面坐著一個滿頭剃得精光的老頭子。阿Q疑心他是和尚，但看見下面站著一排兵，兩旁又站著十幾個長衫人物，也有滿頭剃得精光像這老頭子的，也有將一尺來長的頭髮披在背後像那假洋鬼子的，都是一臉橫肉，怒目而視的看他；他便知道這人一定有些來歷，膝關節立刻自然而然的寬鬆，便跪了下去。

「站著說！不要跪！」長衫人物都吆喝說。

阿Q雖然似乎懂得，但總覺得站不住，身不由己的蹲了下去，而且終於趁勢改爲跪下了。

「奴隸性！……」長衫人物又鄙夷似的說，但也沒有叫他起來。

「你從實招來罷，免得吃苦。我早都知道了。招了可以放你。」那光頭的老頭子看定了阿Q的臉，沉靜的清楚的說。

「招罷！」長衫人物也大聲說。

「我本來要……來投……」阿Q胡裡胡塗的想了一通，這才斷斷續續的說。

「那麼，爲什麼不來的呢？」老頭子和氣的問。

「假洋鬼子不准我！」

「胡說！此刻說，也遲了。現在你的同黨在那裡？」

「什麼？……」

「那一晚打劫趙家的一夥人。」

「他們沒有來叫我。他們自己搬走了。」阿Q提起來便憤憤。

「走到那裡去了呢？說出來便放你了。」老頭子更和氣了。

「我不知道，……他們沒有來叫我……」

然而老頭子使了一個眼色，阿Q便又被抓進柵欄門裡了。他第二次抓出柵欄門，是第二天的上午。

大堂的情形都照舊。上面仍然坐著光頭的老頭子，阿Q也仍然下了跪。

老頭子和氣的問道，「你還有什麼話說麼？」

阿Q一想，沒有話，便回答說，「沒有。」

於是一個長衫人物拿了一張紙，並一支筆送到阿Q的面前，要將筆塞在他手裡。阿Q這時很吃驚，幾乎「魂飛魄散」了…因為他的手和筆相關，這回是初次。他正不知怎樣拿；那人卻又指著一處地方教他畫花押。

「我……我……不認得字。」阿Q一把抓住了筆，惶恐而且慚愧的說。

「那麼，便宜你，畫一個圓圈！」

阿Q要畫圓圈了，那手捏著筆卻只是抖。於是那人替他將紙鋪在地上，阿Q伏下去，使盡了平生的力氣畫圓圈。他生怕被人笑話，立志要畫得圓，但這可惡的筆不但很沉重，並且不聽話，剛剛一抖一抖的幾乎要合縫，卻又向外一聳，畫成瓜子模樣了。

阿Q正羞愧自己畫得不圓，那人卻不計較，早已掣了紙筆去，許多人又將他第二次抓進柵欄門。

他第二次進了柵欄，倒也並不十分懊惱。他以為人生天地之間，大約本來有時要抓進抓出，有時要在紙上畫圓圈的，惟有圈而不圓，卻是他「行狀」上的一個汙點。但不多時也就釋然了，他想：孫子才畫得很圓的圓圈呢。於是他睡著了。

然而這一夜，舉人老爺反而不能睡：他和把總嘔了氣了。舉人老爺主張第一要追贓，把總主張第一要示眾。把總近來很不將舉人老爺放在眼裡了，拍案打凳的說道，「懲一儆百！你看，我做革命黨還不上二十天，搶案就是十幾件，全不破案，我的面子在那裡？破了案，你又來迂。不成！這是我管的！」舉人老爺窘

急了，然而還堅持，說是倘若不追贓，他便立刻辭了幫辦民政的職務。而把總卻道，「請便罷！」於是舉人老爺在這一夜竟沒有睡，但幸第二天倒也沒有辭。

阿Q第三次抓出柵欄門的時候，便是舉人老爺睡不著的那一夜的明天的上午了。他到了大堂，上面還坐著照例的光頭老頭子；阿Q也照例的下了跪。

老頭子很和氣的問道，「你還有什麼話麼？」

阿Q一想，沒有話，便回答說，「沒有。」

於是一班長衫和短衫人物，忽然給他穿上一件洋布的白背心，上面有些黑字。阿Q很氣苦：因為這很像是帶孝，而帶孝是晦氣的。然而同時他的兩手反縛了，同時又被一直抓出衙門外去了。

阿Q被抬上了一輛沒有蓬的車，幾個短衣人物也和他同坐在一處。這車立刻走動了，前面是一班背著洋炮的兵們和團丁，兩旁是許多張著嘴的看客，後面怎樣，阿Q沒有見。但他突然覺到了：這豈不是去殺頭麼？他一急，兩眼發黑，耳朵裡喤的一聲，似乎發昏了。然而他又沒有全發昏，有時雖然著急，有時卻也泰然；他意思之間，似乎覺得人生天地間，大約本來有時也未免要殺頭的。

他還認得路，於是有些詫異了：怎麼不向著法場走呢？他不知道這是在遊

街，在示眾。但即使知道也一樣，他不過便以為人生天地間，大約本來有時也未免要遊街要示眾罷了。

他省悟了，這是繞到法場去的路，這一定是「嚓」的去殺頭。他悒悒的向左右看，全跟著馬蟻似的人，而在無意中，卻在路旁的人叢中發見了一個吳媽。很久違，伊原來在城裡做工了。阿Q忽然很羞愧自己沒志氣：竟沒有唱幾句戲。他的思想彷彿旋風似的在腦裡一迴旋：《小孤孀上墳》欠堂皇，《龍虎鬥》裡的「悔不該……」也太乏，還是「手執鋼鞭將你打」罷。他同時想手一揚，才記得這兩手原來都捆著，於是「手執鋼鞭」也不唱了。

「過了二十年又是一個……」阿Q在百忙中，「無師自通」的說出半句從來不說的話。

「好！！！」從人叢裡，便發出豺狼的嗥叫一般的聲音來。

車子不住的前行，阿Q在喝采聲中，輪轉眼睛去看吳媽，似乎伊一向並沒有見他，卻只是出神的看著兵們背上的洋炮。

阿Q於是再看那些喝采的人們。

這剎那中，他的思想又彷彿旋風似的在腦裡一迴旋了。四年之前，他曾在山

125　　　　　漫畫阿Q正傳

腳下遇見一隻餓狼，永是不近不遠的跟定他，要吃他的肉。他那時嚇得幾乎要死，幸而手裡有一柄斫柴刀，才得仗這壯了膽，支持到未莊；可是永遠記得那狼眼睛，又凶又怯，閃閃的像兩顆鬼火，似乎遠遠的來穿透了他的皮肉。而這回他又看見從來沒有見過的更可怕的眼睛了，又鈍又鋒利，不但已經咀嚼了他的話，並且還要咀嚼他皮肉以外的東西，永是不近不遠的跟他走。

這些眼睛們似乎連成一氣，已經在那裡咬他的靈魂。

「救命，……」

然而阿Q沒有說。他早就兩眼發黑，耳朵裡嗡的一聲，覺得全身彷彿微塵似的迸散了。

至於當時的影響，最大的倒反在舉人老爺，因為終於沒有追贓，他全家都號咷了。其次是趙府，非特秀才因為上城去報官，被不好的革命黨剪了辮子，而且又破費了二十千的賞錢，所以全家也號咷了。從這一天以來，他們便漸漸的都發生了遺老的氣味。

至於輿論，在未莊是無異議，自然都說阿Q壞，被槍斃便是他的壞的證據：不壞又何至於被槍斃呢？而城裡的輿論卻不佳，他們多半不滿足，以為槍斃並無

殺頭這般好看；而且那是怎樣的一個可笑的死囚呵，遊了那麼久的街，竟沒有唱一句戲：他們白跟一趟了。

一九二一年十二月。

新人間 ㊲

漫畫阿Q正傳【百年紀念版】

作　　者—魯迅／小說、林文義／漫畫
主　　編—李國祥
企　　畫—林欣梅
編輯總監—蘇清霖
董 事 長—趙政岷
出　　版　者—時報文化出版企業股份有限公司
　　　　　108019臺北市和平西路三段二四〇號三樓
　　　　　發行專線—(〇二)二三〇六—六八四二
　　　　　讀者服務專線—〇八〇〇—二三一—七〇五
　　　　　　　　　　(〇二)二三〇四—七一〇三
　　　　　讀者服務傳真—(〇二)二三〇四—六八五八
　　　　　郵撥—一九三四四七二四時報文化出版公司
　　　　　信箱—一〇八九九臺北華江橋郵局第九九信箱
　　　　　時報悅讀網— http://www.readingtimes.com.tw
　　　　　電子郵箱— genre@readingtimes.com.tw
法律顧問—理律法律事務所 陳長文律師、李念祖律師
印　　刷—紘億印刷有限公司
初版一刷—二〇二二年十一月二十五日
定　　價—新臺幣三〇〇元

時報文化出版公司成立於一九七五年，
並於一九九九年股票上櫃公開發行，於二〇〇八年脫離中時集團非屬旺中，
以「尊重智慧與創意的文化事業」為信念。

漫畫阿Q正傳 / 魯迅, 林文義著. -- 初版. -- 臺北市：
時報文化出版企業股份有限公司, 2022.11

　　面；　公分. -- (新人間；374)

ISBN 978-626-353-178-9(平裝)

1.CST: 漫畫

947.41　　　　　　　　　　111018338

ISBN 978-626-353-178-9
Printed in Taiwan